엑스포메이션女
Ex-formation

안그라픽스

엑스포메이션 女

Ex-formation

하라 켄야 ＋ 무사시노 미술대학 하라 켄야 세미나
Kenya Hara+Musashino Art University Kenya Hara Seminar

차례

PROLOGUE Ex-formation 女

하라 켄야 Kenya Hara

변해가는 세상을 붙잡을 수 있는 눈

지금은 꿈을 갖기 어려운 시대이다. 이제는 새로운 꿈을 꿀 수 있는 시야를 갖지 않으면 안 된다는 점에서 그렇다. 일본은 제2차 세계대전 이후 60년간의 산업화를 기점으로 하여 산업사회로 진입했다. 그러한 산업을 기반으로 하여 사회에 커다란 변화를 가져온 것은 사실이다. 자원을 수입하고 공업제품을 만들어 수출하는 단일한 방식으로 산업을 일으키기는 했지만, 이제 끝이 보이기 시작한 것 또한 분명하다. 고도의 기술력 자체를 폐기할 필요는 없지만 물건의 생산에 용이한, 즉 생산단가가 상대적으로 저렴한 국가의 산업화로 인해 전반적인 상황이 바뀌면서, 일본이 주도하던 산업이 서서히 그 막을 내리고 있는 실정이다. 아시아 전역으로 확산된 경제문화 육성에 따라 이제는 전혀 새로운 질서로 재편되어가고 있다. 우리는 이러한 세계의 모습을 직시하면서 자신의 입장에 대한 반성을 통해 새로운 가치를 창출해야만 한다. 지금까지와는 다른 새로운 형태의 산업을 형성해낼 수 있는 저력을 갖추지 않으면 안된다.

다시 말해 일본은 경제발전만을 목적으로 하는 단계에 더 이상 머물러 있지 않다. 고성장은 곧 미성숙을 의미하는 것일 수 있다는 점에서, 노동 가치나 소득이 높은 나라의 경우 이미 고도경제성장을 이룩했다고 이해할 수 있다. 여객기도 고도 1만 미터에 도달하면 수평으로 비행한다. 경제 역시 이와 마찬가지로 고도와 속도를 확

인해가며 새로운 목표를 설정하는 것이 요구된다. 말하자면 성숙한 문화 형태로서 인간의 행복에 대한 투자로 그 관점을 전환시킬 필요가 있다.

디자인은 사물의 외형을 포장하는 기술만은 아니다. 그러한 측면이 필요하지 않다는 것이 아니라, 좀 더 깊게 생각하면 가치가 부여되는 본질적인 이치를 깨닫고 난 후 그 저력을 통해 산업에서 새로운 아이디어를 제시할 수 있는 비전을 제안하는 것이야말로 디자인이 짊어져야 할 과제인 것이다.

그 사례로 프랑스에 대해 연구할 필요가 있다. 프랑스는 농업국으로 GDP가 크지는 않지만, 세계 와인 시장의 차별화를 통해 매우 높은 부가가치를 창출함으로써 브랜드 가치를 세계 시장에 인지시켰다. 특히 치즈를 통해서 분명하게 드러나는 차이를 프랑스 요리에서 확인할 수 있다. 패션이나 유행을 창출하는 메커니즘 역시 그러하다. 유행의 바람이 프랑스에서 불어온다는 생각은 어제 오늘의 일이 아니다. 석유나 레어 메탈(rare metal) 등의 천연자원이 부족한 것은 일본과 별다른 차이가 없지만, 美의식을 자원으로 하여 새로운 가치를 창출함에 있어서는 오히려 프랑스가 일본을 앞선다.

와인 산업은 포도를 재배하는 것부터 시작해야 하는 전형적인 농업이지만, 적은 양의 포도에서 와인을 생산하여 고부가가치를 창출할 수 있다는 점에서 성공적이다. 즉 가공되지 않은 상품만이 아닌 가공된 상품을 만들어낸다는 것이 이러한 측면을 반영한다. 그것은 1차산업으로서의 농업에서 새로운 가치를 만들어내는 기술이

라고 할 수 있다. 이와 같이 새로운 가치를 창출해내는 나라들의 경우, GDP나 고도의 경제성장률을 이룩하는 것과 동시에 뚜렷한 의식과 자부심을 가지고 세계 속에서 큰 목소리를 내고 있다. 쌀 하나만 보더라도 정해진 가치 그 이상을 실현해내지 못하는 일본과 비교했을 때, 성숙도에 있어 본질적인 차이가 난다. 물론 미성숙하다는 것, 즉 그 가능성을 살려내지 못하고 그대로 주저앉아 있다는 것 자체가 어떤 의미에서는 새로운 성장을 기대할 수 있다는 말이다. 목표를 명확하게 세우고 절차탁마切磋琢磨 한다면, 아직 찾지 못한 채 내재되어 있는 잠재적인 가치를 얼마든지 발견해낼 수 있다. 왜냐하면 美의식이라는 자원이 일본에도 풍부하게 잠재되어 있기 때문이다.

가치를 차별화하는 기술

디자인은 가치를 차별화하는 기술이자 사상이다. 하지만 우리는 무엇보다 어떤 사물이나 사태에 대해 통찰할 수 있는 눈을 가지고 있어야만 한다. 대학이라고 하는 공간 내에서 학생들과 공유해온 의식이 바로 그러한 것이다. 하지만 그것이 전부는 아니다. 자신이 속한 분야에서 어떤 테마나 문제의 발견이 가능해야만 한다. 비록 작더라도 능동적인 가치에 대한 발견을 집적해나간다는 관점 위에, 우리는 세계나 사회 그리고 일본의 미래 모습에 대한 이미지

를 형성해나갈 수 있을 것이다.

　이번 졸업연구는 그러한 의미에서 사물을 보는 관점에 대한 훈련이다. 엑스포메이션(ex-formation)이란, 어떤 대상에 대해 알게 하는 것이라기보다는 얼마나 모르는지에 대해서 알게 하는 것으로서의 소통의 방법이다. 즉 정보를 부여하고 그 정보에 따라 어떤 대상에 대해 단순하게 파악하는 것이라기보다는 대상을 더욱 미지화시키는 것으로서, 곧 기억에 따른 판단을 더욱더 근원으로 되돌려 파악하게 하는 것이다. 다시 말해 사물을 바라보는 관점의 전환으로서, 즉 판단의 시각을 달리하여 바라보는 훈련인 것이다. 인포메이션(information)이 아닌 엑스포메이션이라는 신조어로 대치시키는 것은 그러한 의도에 따른 것이다. 마치 눈에서 눈곱을 떼어내는 것과 같이 본질에 접근할 수 있는 관점이 확립되는 것만으로도 충분하다고 생각한다.

　이제는 정보를 접하는 방법을 배우지 않으면 안 되는 시대이다. 휴대폰에서부터 PC, TV나 신문, 잡지는 말할 것도 없고 다양한 미디어를 통해 정보는 전달되고 있으며, 의식적으로 얼마든지 그들과 접할 수 있다. 하지만 정보를 있는 그대로 받아들이는 것이 아니라 비판적 관점에서 면밀하게 검토해서 더 많은 사람들의 감각과 두뇌를 활성화시키는 방향으로 적용할 수 있는 기술을 찾아야만 한다.

　우리는 단순한 정보의 소비자가 아니다. 정보의 사용자인 것이다. 정보디자인이 무엇인지에 대해 정의하기란 매우 어렵다. 그렇다고 쉽게 알 수 있는 것도 아니다. 그것은 사람들의 흥미를 유발시

커 적극적으로 참여할 수 있도록 만드는 것이다. 가치란 사람들의 반응이나 흥미, 욕망, 능동성을 도출해내는 힘이자 자발성의 근원이다. 그러한 능력을 어떻게 창출해낼 수 있을까? 이 연구는 그야말로 그런 점들을 짚어가는 하나의 장場이다. 정보의 생성과 소멸, 가치의 발생과 쇠퇴 등의 변화를 이성적으로 판단하여 운용할 수 있게 된다면, 디자인이 갖는 사회적 역할은 더욱 분명해질 것이다.

경계를 넘나드는 여성들

올해의 엑스포메이션 테마는 '女'이다. 테마를 정하기 위해 토론과 투표를 거듭한 결과 정해진 것이다. 세미나생과 교사들이 관심 있어 하는 용어를 기입한 쪽지를 벽에 붙이고 각각의 용어에 대해 토론과 투표를 반복하는 과정에서, 마치 다 끓인 스프의 바닥에 남은 듯한 단어 '女'가 최종적으로 선택되었다.

미술대학 학생의 여성 비율이 갈수록 많아지고 있다. 올해에도 그런 경향은 여전하다. 내가 몸담고 있는 학과의 여성 비율 역시 7할이 넘는다.

미술대학은 다른 일반 학문과는 상당 부분 차별화된 교육이 이루어지고 있어 여기에 문을 두드린다는 것은 어느 정도의 용기가 필요한 일이다. 왜냐하면 일반적으로 진학을 하지만 진학 지도에 있어 성적이 좋을 경우 가능한 한 더 나은 대학의 경쟁력 있는 전

공으로 학생들을 진학시키려 하기 때문이다. 말하자면 결과에 따라 곧바로 의사나 변호사 또는 일류 기업으로 취직이 보장되는 대학으로 학생을 보내려는 풍조가 만연되어 있기 때문이다. 물론 그러한 문제에 대해 수많은 비판이 제기되고 있기는 하지만, 오늘날의 일본 역시 그러한 흐름을 좀처럼 바꾸려 하지 않는다. 일본인은 '진학'이나 '취업의 선택' '집을 사는 방법' 등에 관해서는 아직도 합리성을 발휘하지 못하는 편향된 교육 의식을 지닌 민족인 셈이다.

그래서 누군가가 미술대학에 진학하려고 희망할 경우, 세간의 눈총을 의식하지 않고 자신의 확신에 따라 행동하지 않으면 안 된다. 일부는 학생의 입장을 받아들여 그가 하고 싶은 대로 하라고 할 수도 있겠지만, 상당 부분은 부모가 원하는 방향으로 몰고가는 경우가 적지 않을 것이다. 즉 '예체능계'에 진학한다는 것은 성적의 좋고 나쁨, 적성에 맞느냐 안 맞느냐의 여부와 상관없이 '그 스스로가 좋아서' 선택하는 것으로, 마치 본능적인 직감에 의해 경계를 뛰어넘어 선택하는 것이다.

바로 그와 같은 선택에 따라 경계를 넘어서는 여성들의 비율이 점차 늘어나는 것은 어떤 이유에서 비롯된 것일까? 아마도 스스로 하고 싶은 분야에 뛰어드는 결단력에 있어서 최근 들어 남성보다는 여성이 오히려 더 적극적이고 과감해진 것 같다. 이번 하라 세미나에서 15명 중에 여성이 11명이라는 점도 앞에서 언급한 측면을 반영한다.

그런 점에서 미술대학에서 '女'에 대해 다시 생각해보는 것도 의

미있는 일이라고 생각했다. 여기서의 연구 대상은 여성의 권리나 여성의 목소리에 관한 것이 아니다. 얼마나 '女'에 대해 몰랐는가에 대한 관점을 제시하는 것이고, '女'가 갖는 본질적인 의미에 대해 어느 정도 탐구해나갈 수 있는지에 대한 연구이다.

남녀 간의 경계 허물기

여자의 여성스러움도 남자의 남성다움도 사회가 만드는 것이라는 인습의 메커니즘은, 근대 이후 선행 연구가 잘 되어 있다는 측면에서 젠더에 대한 사회적 인식은 급속하게 확산되고 있는 추세이다. 따라서 현대사회에서 그 본성상 '남'과 '여' 간의 차이가 있다고 여기는 경우는 거의 드물다. 여성의 참정권 부여와 관련한 문제는 이제 먼 옛날의 이야기가 되었고, 고용 기회의 평등이나 성적 차별의 풍조를 지속적인 일상의 화제로 여기는 사회에서는 이제 일단락되어 벗어난 것으로 여기고 있다.

여성의 권리나 입장을 보호하는 제도나 풍조가 사라져 버리고, 이제는 오히려 '역차별'이 문제가 되는 상황에 이르렀다. 가정폭력 현상은 일방적으로 남자가 여자에게 폭력을 휘두르는 것이 아니라, 남자가 폭력을 휘두르는 경우가 그 빈도수에 있어 많기는 하지만, 기본적으로 남자가 여자를 학대하는 행위인 것처럼 인식되어 있다. 부부 간의 문제에 있어 무죄를 입증한다는 것이 이제는 쉽지 않다

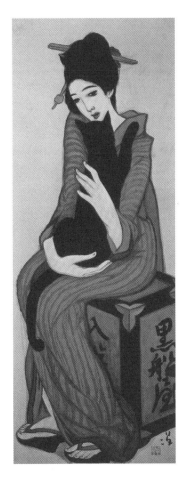

다케히사 무지
船屋 | 1919년경

는 점이 지적되고 있으며, 또한 남편을 잃어버린 여성에게는 과부수당이 지급되지만 그 반대로는 지급하지 않는 점도 지적된다. 냉정하게 생각해보면 어떤 측면에서는 남성에게 불리한 제도도 적지 않다. 곧 '女'가 사회에서 억압받는 요인이 점점 사라져가고 있다는 것이다.

이제 '남성다움'이나 '여성다움'은 사회 속에서 강요되는 것이 아닌 자의식에 맡기는 상황이 되었다. 따라서 최근 들어 섬세하고 다정스런 남자도, 근육질의 파천황破天荒 같은 남자도, 활동적이고 의욕적인 여자도, 매우 조용하고 겸손한 여자도, 개인차에 따른 것으로 인식되고 있다. 이미 여기에는 분명 본질적인 차이는 없는 것으로 보인다.

교환의 대상이었던 태고의 여성

그렇지만 과거를 되돌아보면 여성은 오늘날처럼 그리 자유롭지 못했다. 생각해보면 여성이 물물교환(양도讓渡)의 대상으로 취급받던 때도 있었다. 문화인류학 자료를 살펴보면 교환에 관한 기록이 많고 그 내용 안의 상당 부분에서 '女'에 대한 교환의 법칙이라는 것이 문화의 기저를 형성하는 것으로 기록되어 있다. 혼인제도나 친족제도 등은 기본적으로 '女'의 교환 규칙에 따라 형성된 것이다. 그리고 그러한 규칙의 원리는 '근친상간 금지'로 종결된다. 유전적

인 건전성을 유지하기 위한 혼인의 형식은 사회나 집단 속에서 엄격하게 지켜야만 하는 것이었다. 그것은 아마도 한 남자가 '소유하고 있는 여자', 즉 딸이나 자매를 다른 남자에게 '양도'하고, 자신도 다른 남자가 '소유하고 있는' 여자를 '양도받는' 그러한 형식이 지켜져온 것이다.

'근친상간 금지란 바꿔 말해 인간사회에서 남자는 다른 남자로부터 그의 딸 또는 자매를 양도받는 형식으로밖에 여자를 취할 수 없는 방식'이라는 레비스트로스의 고찰에 따르면, 혼인은 여자를 양도하는 의식으로서 오늘날 말하는 '결혼'과는 그 의미에 있어 차이를 보인다.

한 여성이 '소유한' 남자, 즉 자식이나 형제를 다른 여자에게 '양도'하는 방법으로도 유전적 건전성은 유지될 수 있지만, '임신하는 성'으로서의 여성은 실제적인 번성을 실현하는 특수한 존재이다. 현재의 일부일처제와 같은 제도의 근저에서는 남자를 양도하거나 여자를 양도하는 것이 같은 것 같지만, 한 남자가 다수의 '임신하는 성'을 소유하는 경우와, 한 여자가 다수의 '종'을 소유하는 경우는 자손 번식의 생산성에서 차이가 난다. 결국 그 선택에 있어 인권이나 인간의 존엄성과 같은 문제를 배재한 상태에서 여성의 '양도'를 근간으로 하는 문화를 형성해온 것으로 이해할 수 있다. 따라서 '임신하는 성'으로서의 여성은 번성과 풍요의 실질적 상징으로서 오랜 인류사 속에서 양도의 대상으로 취급되어 왔다. 즉 '여성의 양도'라는 냉엄한 규정과 함께 인류문화가 형성되어온 것이다. 그것은 '여

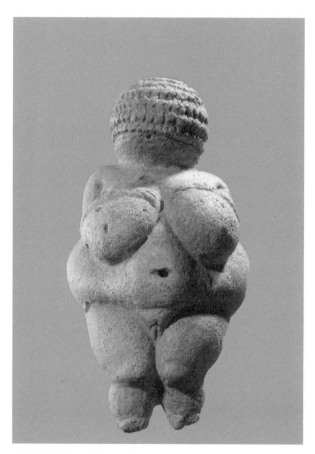

비렌도르프의 '비너스' ㅣ 기원전 2500년경

Ex-formation 女

자'의 문화 인류학적 의미의 핵심으로 이해할 필요가 있다.

생물학적인 안정성을 바탕으로

한편 현대 생물학적 관점에서 보았을 때 남자는 불안정한 존재이다. 유전자 지도의 다양성을 확보하기 위한 변동요인으로 지적되고 있다. 모든 생물은 우선 암컷으로 생겨난다. 생명체가 자기복제를 통해 번식한다면 수컷은 필요없지만, 진화를 통해 형질의 다양성을 확보하기 위해서는 반드시 수컷이 있어야만 한다. 암컷은 생물의 주선율主旋律(역주—다성 음악에서 주도적인 역할을 하는 선율)이며, 수컷은 거기에 다양성을 만들어내는 난수亂數(역주—특정한 배열 순서나 규칙을 가지지 않는 연속적인 임의의 수) 발생장치 같은 것이다.

예를 들어 어딘가에 항상 있던 개체에 돌연변이가 일어난다고 해도 자기복제를 한다면 그 변이는 종種 가운데에서 공유될 수 없지만, 두 개의 다른 성이 합쳐져 다음 세대를 이어가는 '유성생식'이 이루어질 경우 돌연변이에 의해서 만들어진 개체의 특징을 같은 종 속에 녹여 넣을 수가 있다. 종의 다양성은 어떤 환경 속의 적응력이라는 자연선택에 의해서 진화를 촉발하는 전제가 되기 때문에, 다양성을 생성시키는 수컷의 존재는 분명 그 의미가 있는 것이다.

더욱이 암컷의 선택은 더 강한 수컷, 더 좋은 형질의 선택으로 이어진다는 점에서 종의 진화는 더욱더 강화된다고 할 수 있다. 더

욱이 오늘날 인간사회와 같은 환경이라면 선택되기 쉬운 수컷의 조건은 다양하고, 무엇에 의해 선택되는지 그러한 기준 역시 얼마든지 있을 수 있다. 재력있는 부자라는 점이나 성격이 좋거나, 노래를 잘하거나, 축구가 특기라고 하는 것도 선택의 요인이 될 수 있다면, 인간이라는 생명체의 복잡성에는 실로 끝없이 분포됨을 느끼게 되는 것이다.

현재의 일본 사회 환경처럼 이미 증식의 목표를 달성한 것 같이 개체수를 줄여가기 시작한 환경의 경우, 불안정한 남자보다는 유전자 계승의 모체인 여자가 생물학적 안정성을 바탕으로 점점 더 사회의 주역이 되기 시작한 점도 이러한 배경과 무관하지 않을 것이다. 불안정한 수컷으로부터 안정된 암컷이 사회의 주도권을 서서히 확보하기 시작한 것도 그러한 생물학적 측면에 따른 것으로 이해할 수 있다. 물론 그것은 나의 개인적인 관점에 따른 것일 수 있다. 하지만 무엇보다 그러한 문화인류학적 혹은 생물학적인 관점에 따른 추세를 반영하여, '女'에 대한 신선함이 넘치는 상상력을 제공해줄 수 있는 연구가 나올 것으로 보인다. 우선은 순서에 따라 그러한 측면에 대해 관조하며 '女'에 대한 선입견을 불식시켜줄 수 있다면 다행으로 여기고자 한다.

미지화되는 女

본 연구를 통해 재확인할 수 있었던 것은 일본 여성들의 이상스러운 다양성이다. 여성의 백태를 혼자서 각각 다르게 변장해서 연출하는, 하물며 그 모두가 '임산부' 즉 '임신하는 성'으로 표현한 사진 작품이 많은 생각을 하게 만든다. 남자의 유전자가 없이도 여자는 이미 스스로의 다양성을 형성하고 있는 것은 아닐지. 또 그것은 연애를 배경으로 한, '理性'으로부터 구애를 받는 나 자신은 아닐까, 라고.

한편 여성은 '꾸며진 존재'라는 점에 대한 발견은 매우 흥미롭다. 이른바 여성도 실은 여장하고 있는 것이다. '웃음'이나 '화장' '연출' 등에 관한 연구는 용모와 자태를 매개로 한 여성과 사회와의 관계를 흥미진진하게 부각시켜주고 있다.

'꽃무늬'나 '꾸밈' 등 화려함의 표상, '노약老弱'에 기인한 가치 전환, 더욱이 '이상과 현실의 차이' 등도 사회적 존재로서의 여성의 행동이나 리얼리티에 커다란 영향을 미치는 요인이 되며, 일련의 연구를 통해 문제점을 인상깊게 부각시키고 있다.

더욱이 여성의 자기정체성을 동작이나 공간에 집약시킨 '봉 인간'이나 사실적 언어로 표현된 '여성 언어', 그리고 '소녀와 여성'이라는 이름의 셀프 사진에서도 '여성'에 대한 새로운 인식의 계기를 마련할 수 있다는 점이 흥미롭다.

꽃과 뼈를 그린 작품은 '꽃'에 대해 느낄 수 있는 인간의 감동과

오카자키 유카　임신한 여성 | 2009

Ex-formation 女

바로 그 옆에 '여성'이 있다는 것을 암시하고 있으며, 여기에 '꽃무늬의 무기'라는 흥미로운 대조를 보여주고 있다.

지금까지의 연구성과는 '여성'을 매개로 하여 관점의 변화를 가능하게 하는 문제제기이며, '엑스포메이션'이라는 주제에 새로운 성과를 가져올 수 있다는 생각을 반영한다.

WORKS

Ex-formation 女

임산부

오카자키 유카 Yuka Okazaki

작품 강평 | 하라 켄야

　여자는 출산하는 성이라는 의미를 갖는다. 여성성이 갖는 명백한 차별성에 있어, 오카자키 유카는 매우 특별한 방법으로 그것을 보는 이들로 하여금 재인식시키는 계기를 만들어내고 있다. 오카자키는 여러 타입의 여성으로 분장한 모습을 보여주고 있지만, 그 여성들 모두가 임신하고 있다. 여성으로서의 오카자키가 임산부로 분장한다는 것은 특별한 일이 아닐 것이라고 생각할 수도 있겠지만 결코 그렇지 않다. 곰곰이 생각해보면 일본만큼 다양한 여성의 모습을 갖고 있는 나라도 드물 것이다. 같은 연령대에 속한 여성이라고 해도 간구로(ガングロ, 역주—얼굴에 선텐을 하거나 까맣게 메이크업을 한 젊은 여성)에서부터 기모노 파, 코스프레를 좋아하는 프로골퍼에 이르기까지, 실로 다양한 모습으로 길게 늘어서 있는 분장한 임산부들을 바라보면 참으로 놀라지 않을 수 없다. 한 여성이 그렇게 다양한 연출을 할 수 있다는 점에서, 여성이라면 누구라도 언제든지 달라질 수 있다는 가능성을 언뜻 유추할 수 있다. 그리고 그들 모두가 임신하고 있다. 분장이라고 하면 미나미南伸坊나 모리무라森村泰昌를 떠올리지만, 결코 그들 못지않게 섬세하고도 정교한 발상을 내포한 치밀한 연구라고 할 수 있다.

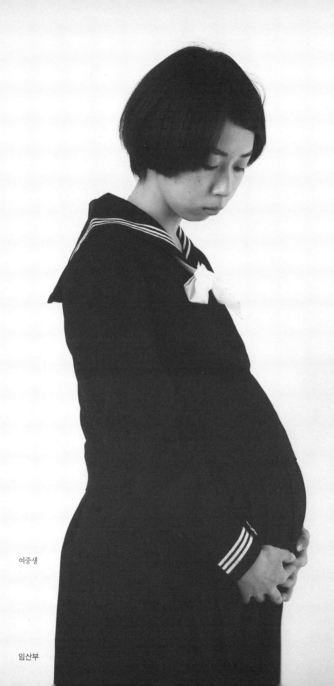

여중·생

입산부

소녀

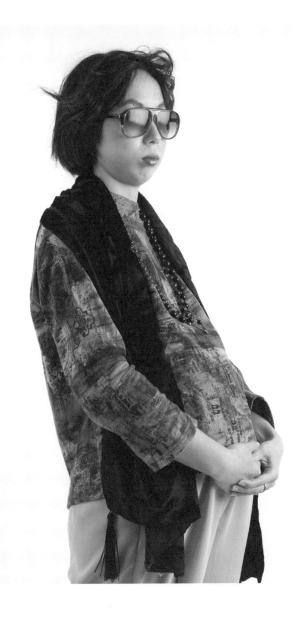

아주머니

임산부

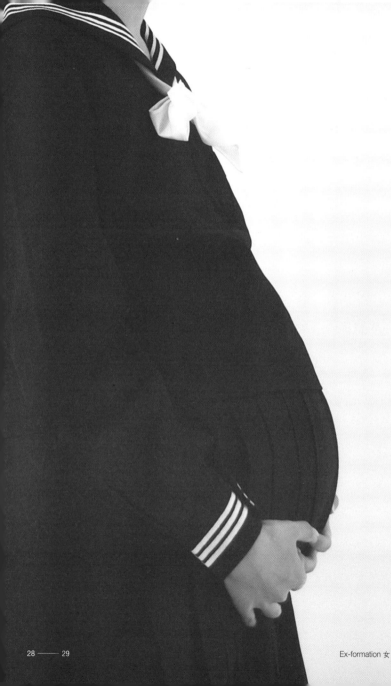

임신이 가능한 性으로서의 여자

제작 의도 | 오카자키 유카

　나는 수많은 '임산부'를 연출하고자 했다. 그것은 '임신하는 성'으로서의 여성이 갖는 다양한 모습을 '임신이 가능한 성'이라는 결정적인 사실에 입각하여 재현함으로써 무수한 현상들을 다시 나타내 드러내는 작업이다. 여성에게만 일어나는 특별하지만 일상적인 사실에 대해 구체적으로 관찰함으로써 신선하고도 오히려 새로운 모습을 볼 수 있는 기회를 제공하기 위함이다.

　피사체인 여성의 모습을 통해 그가 사회적으로 어떤 위치에 있는지 또 어떤 성향을 지니는지에 대해 더욱 쉽게 파악할 수 있도록 했다. 여학생이나 스포츠 선수의 임신한 모습에서 어떠한 여성이라 해도 그 상태에서 사회생활을 한다는 것이 얼마나 많은 변화를 가져올 수 있는지 느끼게 한다. 또한 나 혼자서 다양한 모습의 임산부를 연출한다는 것은 '임신'이 갖는 복잡하고도 섬세한 측면을 픽션이라고 하는 사실에 의해서 일시적으로 알기 쉽게 함과 동시에, 나라고 하는 개인을 여자의 전형으로 변화시키는 효과를 가져왔다고 말할 수 있다. 임신이라는 현상은 어느 누구라도 여성이라고 한다면 안에 감추고 있는 생물학적인 현상을 겉으로 노출시키는 기간이다. 여기에는 그 어떤 것도 개입할 수 없는 신비한 생명의 구조가 가시적인 형태로 드러나게 된다.

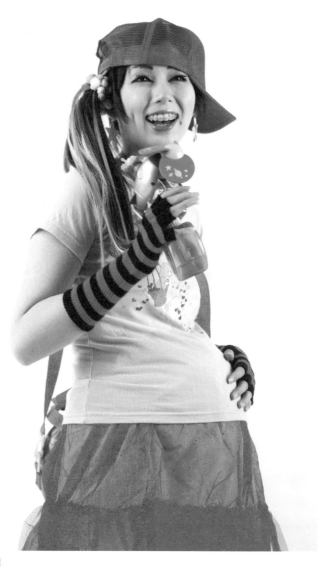

하라주쿠 스타일

Ex-formation 女

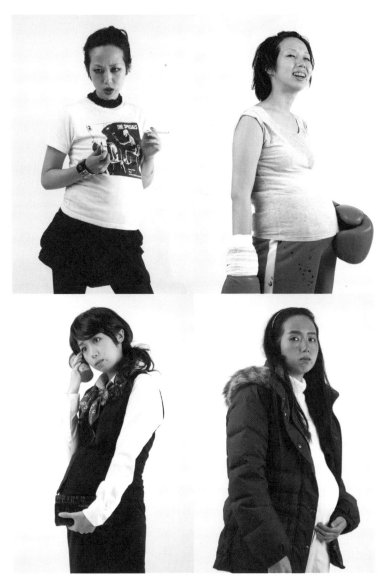

라커 | 복서 | OL | 아시아계

임산부

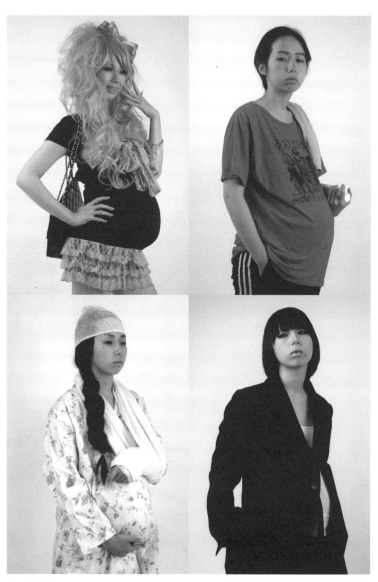

레게 양 | 남자 같은 여자 | 환자 | 하이패션

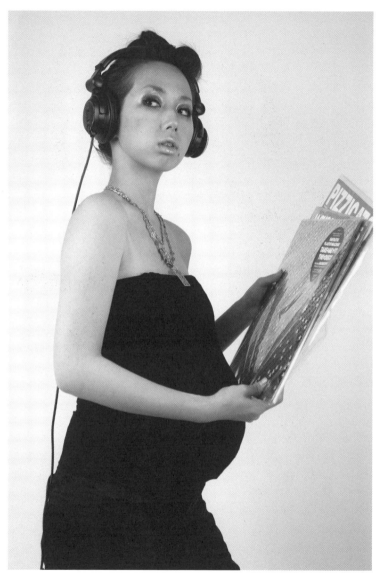

DJ

임산부

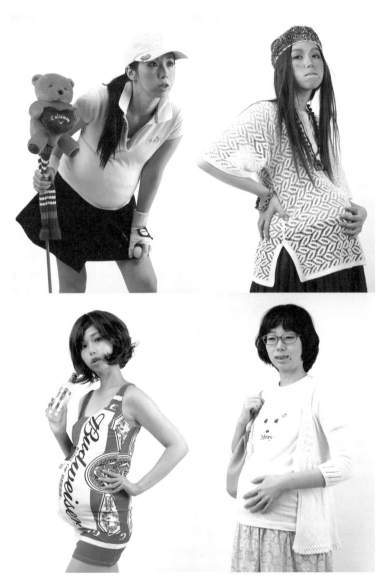

골퍼 | 히피 | 버드 걸 | 이웃

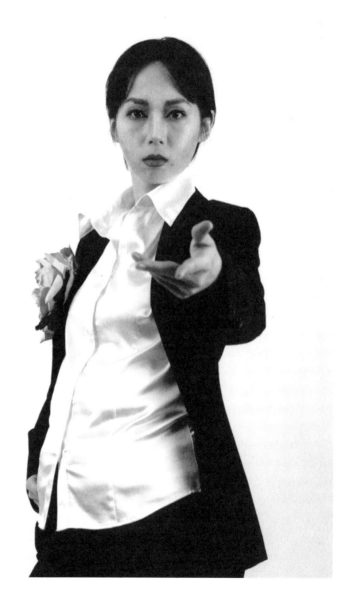

남자 역

임산부

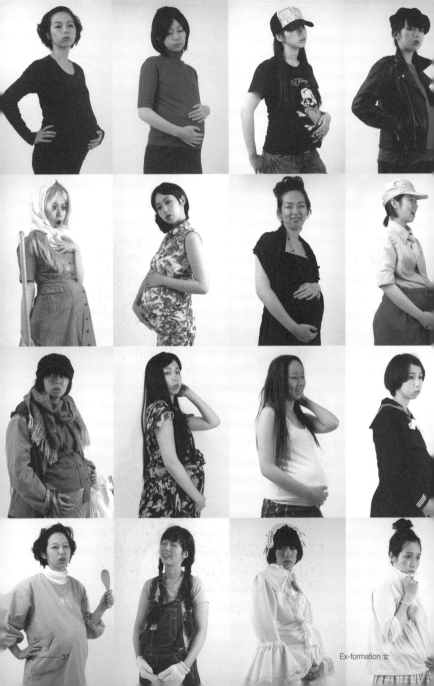

Ex-formation 女

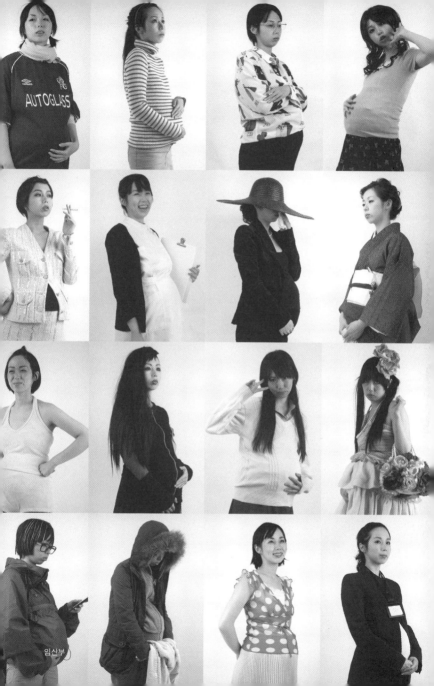
임산부

Lovely ware

가와고 메구미 Megumi Kawagoe
가와나 유 Yu Kawana
후지이 에리코 Eriko Fujii

작품 강평 | 하라 켄야

　가와고, 가와나, 후지이 이 세 사람은 무기의 표면에 작은 꽃모양의 무늬를 입히는 방식으로 작품을 정성스럽게 만들었다. 이러한 형태의 작품에서 무엇보다 중요한 것은 그 발상이 기발한 것도 있겠지만, 만드는 과정에서의 정교함과 완성도에 있다. 그들이 이러한 작품들을 통해 매우 섬세하고도 놀라울 정도로 작업을 해냈다는 것은 그들이 의도한 결과를 궁극적으로 성취한 것으로 평가된다. 우선 꽃무늬 미사일에서의 성과를 꼽을 수 있다. 그것은 특히 '반전反戰'과 같은 정치적인 의도는 아니다. 그렇다고 해서 '상대의 마음에 미사일을 꽂는다'는 등의 섹스어필은 물론 아니다. 있는 그대로 꽃무늬로 감싼 미사일이 있는 것이고, 자동소총이나 탄알, 수류탄, 가스 마스크에 꽃무늬가 입혀 있을 따름이다. 완성도 있게 만들어진 그와 같은 조형작품을 보고서 우리들은 당혹할 뿐이다. 무기에 입혀져 해맑은 미소로 주위를 환기하는 듯한 '꽃무늬 모양'의 '여성 취향'이 나타내는 상징에서 전쟁의 리얼리티가 교묘하게 증폭되는 듯한 느낌을 갖게 된다.

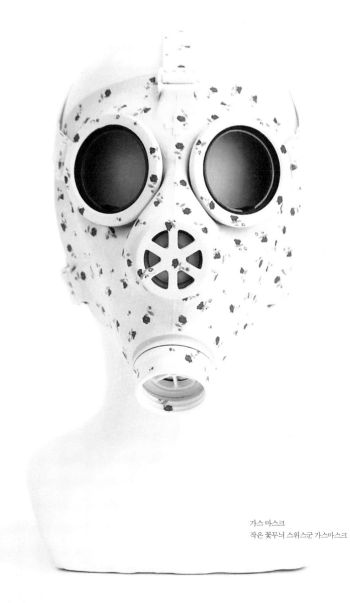

가스 마스크
작은 꽃무늬 스위스군 가스마스크

Lovely ware

Ex-formation 女

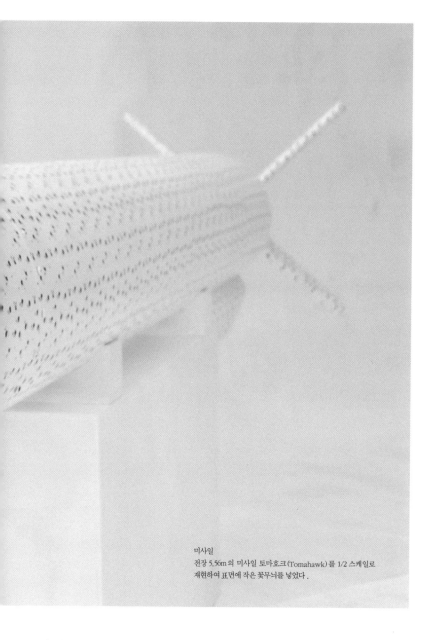

미사일
전장 5.56m 의 미사일 토마호크(Tomahawk)를 1/2 스케일로
재현하여 표면에 작은 꽃무늬를 넣었다 .

Lovely ware

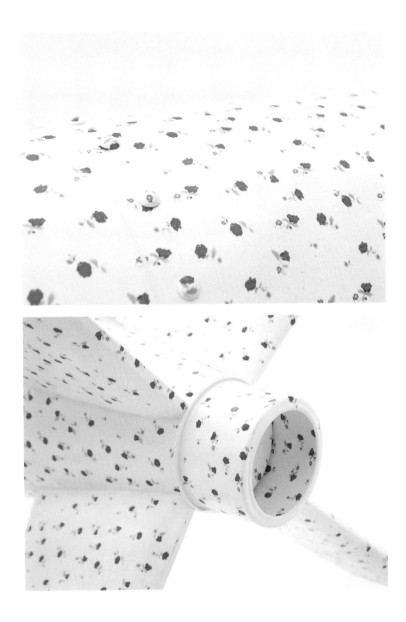

꽃무늬로 장식된 병기

제작 의도 | 가와고 메구미, 가와나 유, 후지이 에리코

　작은 꽃모양을 무기, 병기 표면에 입혀 보았다. 여기에서 말하는 무기, 병기란 말하자면 단순한 군수물자라기보다는 실전에서 사용하는 것이고, 또한 표면의 작은 꽃모양 패턴의 구성은 시각적으로 몰개성적인 뉘앙스를 갖도록 한 것이다.

　작은 꽃모양이 여성과 어떻게 하모니를 이룰 수 있는지에 대해 분명하게 제시하기는 어렵다. 그러나 일반적으로 그러한 모양이 여성용품에서는 폭넓게 쓰이고 있지만, 남성용품에서는 거의 찾아보기 어렵다. 물방울 모양, 체크무늬 등은 특히 다른 무늬보다 성별에 따른 구분이 광범위하게 이루어지고 있다. 한편 무기나 병기는 병사들의 대부분이 남성인 점에 비추어 볼 때 남성 이미지에 가깝다. 그런 점에서 꽃무늬를 입힌 병기(무기)와 병기(무기) 자체를 놓고 보았을 때, 상호 대조적인 방식으로 놓여있다는 점에서 충분히 그 상승효과를 일으키고 있다고 이해할 수 있다. 즉 꽃모양에서도, 무기나 병기에서도 분명 똑같은 신선함을 느낄 수 있다. 바로 이 점이 우리의 연구목적인 것이다.

　평화적인 무기, 예쁜 무기, 여성스러운 무기라는 것은 무기나 병기의 목적이라는 측면에서 보면 상호 모순적이지만, 그 모순 속에서 서로가 가지고 있는 실체를 드러내고 싶은 것이다. 꽃무늬를 입힌 미사일(실제 미사일 크기의 1/2로 축소)을 3차원적인 모형으로 제작함으로써 더 현실감 있게 표현하고자 했다.

　미사일 표면에 꽃무늬를 입히는 상호 모순적인 상황(위화감)을 통해 '여성성'을 상호 배타적으로 드러내고자 하는 실험인 것이다. 그렇다면 여성이란 무엇인가? 말하자면 매우 거창한 주제이기는 하지만 이와 같은 실험을 통해 여성이 무엇인가에 대해 더욱 실질적으로 접근할 수 있는 실마리가 제공되었으면 한다.

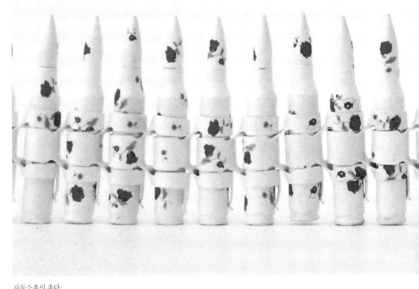

자동소총의 총탄
꽃무늬 작은 실탄이 나란히 세워져 있다.

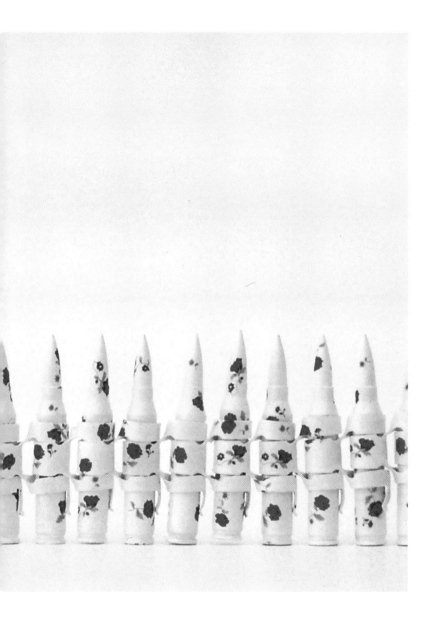

Lovely ware

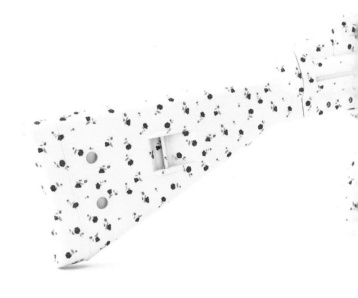

자동소총
무기에 꽃무늬를 입히는 순간, 그것이 변하여 새
로운 모습으로 탄생됨. 꽃무늬로 입힌 무기들의
'예쁜' 모습.

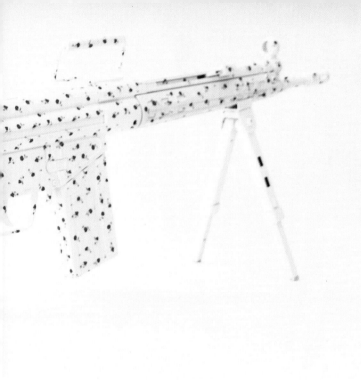

자동소총의 탄알들

Lovely ware

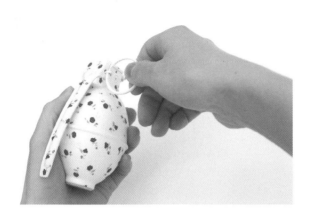

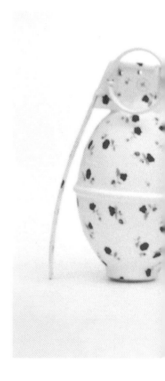

수류탄
수류탄이나 총알을 나란히 세워놓을 경우 매우 상반
되어 평화로운 인상을 갖게 함.

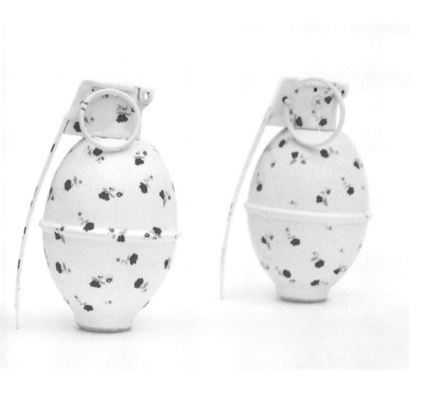

Lovely ware

Flora

다다 아스카 Asuka Tada

작품 강평 | 하라 켄야

갈피 꽃(역주—눌러 건조시킨 꽃잎)으로 X-Ray 사진 형태를 제작. 갈피 꽃과 X-ray 뼈대 영상 간의 이미지. 이 두 가지를 직접 연결시키는 발상을 다다多田가 어디서 확보했는지는 모르지만, 분명 갈피 꽃의 건조된 투명성은 X-Ray 사진과 매우 흡사하다. 그러나 이러한 착상을 통해 신체의 골격을 만들어낸 집요한 열정은 대단하다. 특히 총천연색의 꽃을 갈피 꽃으로 만들어낸 골격은 아름다움과 죽음, 화사함과 엄숙함이 상호 동화되어 나타나는 모습을 통해 보는 이들로 하여금 가슴을 뭉클하게 만들고도 남는다.

일찍이 오카쿠라 텐신岡倉天心은 『차茶의 책』에서 만일 인간에게 '꽃'이 없었다면 삶과 죽음에 있어서 필시 인간은 어려움이 따랐을 것이라고 언급했다. 물론 그럴지도 모른다. '꽃'만이 갖는 그런 특별함이 결국 삶과 죽음을 지탱해주고 있는지도 모르겠다. 그와 같은 생각이 이번 작품을 통해 실현된 것이고, 꽃과 여성, 生과 死라는 주제를 통해 심미적인 감동을 불러일으키고 있다.

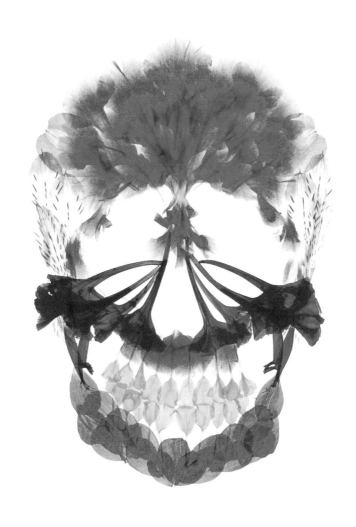

두개골 정면 | 아와 고가네 기쿠, 시로이 하나, 니세 아카시아, 카네이션

Flora

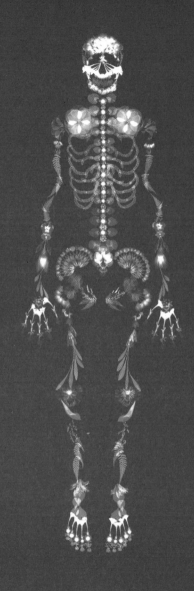

오른쪽 페이지의 컬러사진을 흑백으로 바꿀 경우 X-Ray 사진처럼 보이는 영상.

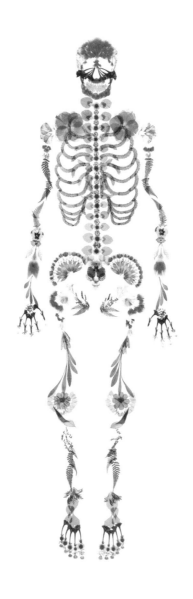

전신도 l 유리 즈이센, 기바나 코스모스, 오오아래지노 기쿠 외 (총 23종류)

Flora

치아 | 마리골드

그녀도, 나도, 꽃 같은 사람

제작 의도 | 다다 아스카

여성들은 흔히 잇꽃의 꽃잎으로 만든 연지를 가지고서 볼과 입술에 바르고, 봉선화 꽃잎으로 손톱에 물을 들이며, 검게 태운 들풀을 가지고 눈썹화장을 해왔다.

꽃은 여성들로 하여금 더욱 아름답게 치장하는 데 필수적인 도구인 동시에 미의 상징이기도 하다. 그런 점에서 꽃과 여성은 매우 밀접한 관계를 갖는다. 또한 그녀들은 아름다운 색상으로 싱그럽게 피어나는 꽃의 형상에서 동경과 선망을 느끼고, 금새 피고 지는 꽃의 모습에서 얼마든지 동정심과 같은 느낌을 받았을 것이다.

여성에 대해 논한다는 것은 그리 쉬운 일은 아니다. 하지만 우리 주변에서 볼 수 있는 꽃을 통해 여성을 들여다봄으로써 어쩌면 우리에게 여성에 대해 더 깊이 이해할 수 있는 실마리가 제공될 것으로 보인다. 눈앞에 보이는 꽃의 모습을 통해 여성에 대한 기존의 고정관념을 전적으로 배제한 상태에서 직접적으로 여성을 마주하는 것이며, 이는 실로 꽃에 의해 재구성된 모습으로서의 여성인 것이다. 꽃으로 만들어진 인체의 골격은 인체 그 자체의 본질적인 기능과는 다른 모습으로, 시간의 흐름 속에 피고 지는 가운데 새로운 모습으로 변화·구성된 것이다. 그것은 뼈 골수까지 좀더 깊게는 유전자, 세포 하나하나에도 물들어가고, 잠재하고, 여성의 본질을 상징하는 것이다.

본 작품은 여성이란 무엇인가를 정의하려는 것이 아니라 심도 있는 이해를 제공하기 위한 장치일 뿐이다. 여성, 인체 골격, 꽃 등의 단편적인 키워드에서 생겨난 플로라(flora)인 것이다. 그녀는 나 대신에 여성이 무엇인지에 대해 암묵적으로 그 의미를 전달하고 있는 것이다. 그러한 그녀의 무언의 언어에 가만히 귀를 기울여주길 바란다.

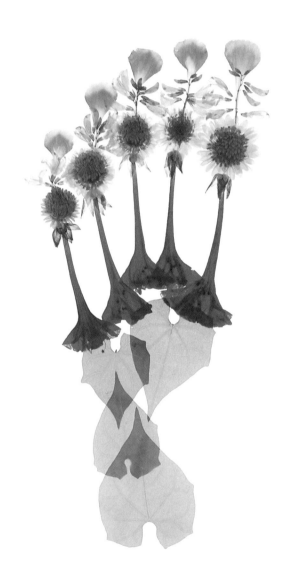

양발 | 아와고가네 기쿠, 오시로이 하나, 니세 아카시아, 카네이션

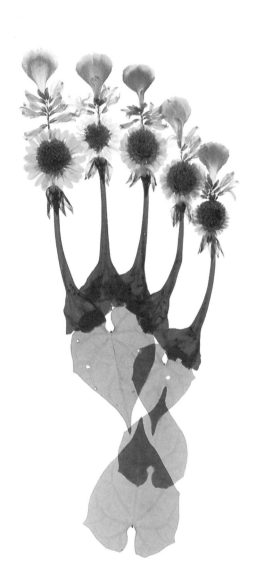

Flora

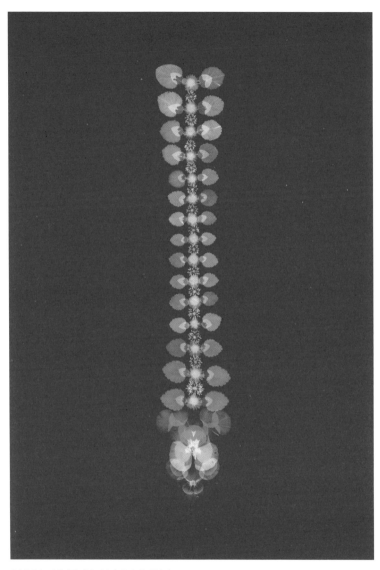

척추 | 아와고가네 기쿠, 판지, 피오라, 후키, 레스플라워

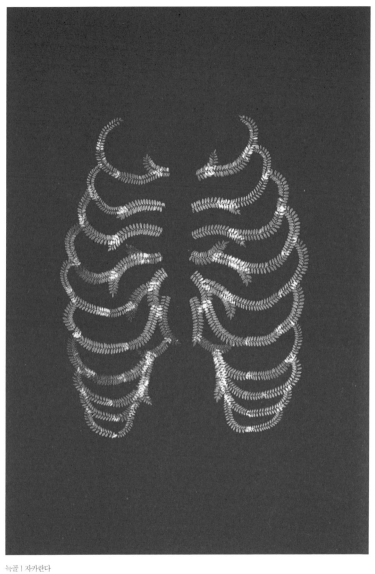

늑골 | 자카란다

Flora

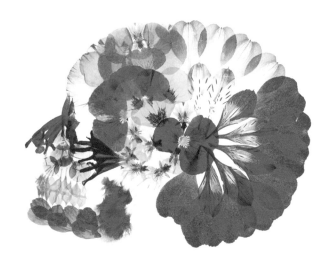

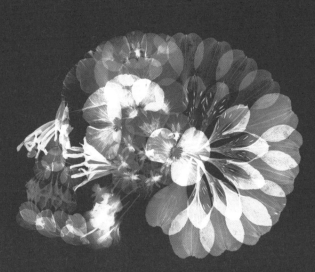

두개골 측면

Ex-formation 女

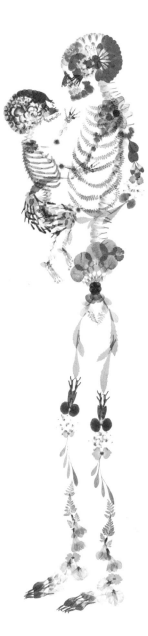

모자의 전신도
어린아이를 안고 있는 어머니. 사용
한 꽃의 종류는 모자 합쳐서 약 30종.

Flora

봉棒 인간 (졸라맨)

야마다 안리 Anri Yamada

작품 강평 | 하라 켄야

봉 인간이란 만화에 등장하는 캐릭터이기도 하다. 둥근 머리와 선으로 묘사된 동체와 손발을 가진 단순화된 인체의 스케치를 말한다. 물론 여기에는 표정도 육체적인 특징도 없다. 또한 여기에는 남녀를 구분짓는 성적인 구분도 드러나지 않는다. 그러한 아무것도 걸치지 않은 봉 인간을 애니메이션으로 움직임을 주고, 여기에 명쾌하게 '여성'의 움직임이나 운동성을 느낄 수 있게 하려는 의도의 작품이다. 봉 인간은 신체적인 특징을 완전히 배재시킨 순수성을 지닌 매체이다. 하지만 애니메이션 동작만으로 '여성성'을 느낄 수 있다면, 그 표현된 내용이야말로 통상 '여성'이라고 인지되는 순수한 신체적 정보, 그 자체라고 말할 수 있다. 단순하게 만들어진 작품이기는 하지만, 그 이상으로 완전한 판단의 가능성과 그 적용 가능성을 갖고 있어 보는 이들로 하여금 '여성성'을 각인시키는 효과를 준다. 작품을 보는 이들에게 무심코 웃음을 자아내게 하지만 그 웃음 속에는 분명 '여성'에 대한 공감대가 형성될 수 있는 것이다. 이에 대한 동영상을 감상하기 바란다.

탈의
브래지어 호크를 풀고 셔츠를 벗고 있는 봉 인간, 보이지 않지만 하의 탈의를 연상시키는 리얼한 움직임.

봉棒 인간(졸라맨)

여성의 달리기
양팔을 좌우로 크게 흔들면서 여성스럽게 봉 인간이 달리는 움직임.

봉棒 인간(졸라맨)

사진촬영
어깨를 붙이고 '하이 치즈'와 동시에 포즈를
잡음. 촬영 전 자세를 잡는 것도 잊지 않음.

라이더
자전거 앞에서 헬멧을 벗고 긴 머리를 가다
듬는 라이더. 성의 구별이 없을 봉 인간에게
서 왠지 섹시함을 느낌.

캐치볼
연약하고 불안정한 투구 폼. 알 수 없는 방향
으로 날아가고 있는 공. '미안'이라고 말하는
소리가 지금이라도 들리는 것 같은 느낌.

점프
양손을 쥐고 어깨 뒤로 한 채 상체를 들어올
리는 모습. 순간의 단순한 움직임에도 누구
나 알 수 있는 여성의 움직임.

성별이 없는 봉 인간은
움직임을 통해 여성이 됨

제작 의도 | 야마다 안리

　스케치, 낙서 등으로 그리는 둥근 머리와 동체, 손, 발을 선으로만 생략시켜 표현한 인간의 그림을 봉 인간이라고 하자. 봉 인간은 성별, 나이, 성격 등이 나타나지 않는다. 인간에 대해 추상적인 의미만을 담고 있는 봉 인간이 애니메이션으로 '여성' 특유의 움직임이나 동작을 명확하게 느낄 수 있게 한다면, 그것은 '여성'의 정체성이 순수하게 꺼내어 표현되었다고 할 수 있다.

　여성이기에 가능한 움직임이 있을 수 있고, 여성만이 갖는 특유한 동작과 여성이기 때문에 허용되는 동작이 있다. 물론 모든 여성의 공통의 움직임이란 것은 없지만 공통적으로 여성으로 인식할 수 있는 움직임이 있기 마련이다. 그렇다면 공통적으로 '女'라고 인식할 수 있는 움직임은 무엇일까? '여성스러운 달리기'라는 표현이 있다. 운동선수로서의 여성은 굳이 여성스러운 달리기를 할 필요가 없다. 하지만 남성들 가운데 여성스러운 달리기를 하는 사람이 있다고 한다면, 그 말은 공통적으로 '여성'으로 인식할 수 있는 움직임이 있다는 것을 의미할 것이다.

　봉 인간은 성별을 부여받지 않았다. 다만 성을 흉내내는 것 이외에는 할 수 없는 존재이다. '흉내'를 내서 여성성을 분명하게 느끼게 한다는 것은 역으로 그 특징을 명확하게 드러내지 못한다면 여성성을 느낄 수 없는 것이기도 하다. 우리가 기억을 한다는 것은 경험을 축적하는 것이기도 하지만 때로는 회상하기도 한다는 점에서 매우 복잡하다는 것을 함축한다. 나는 경험과 상상력을 바탕으로 여성들의 움직임 안에서 공통적인 특징들을 찾아보았다. 제시된 작품들은 우리 기억 속에 있는 여성성을 봉 인간을 통해 흉내낸 움직임이다. 따라서 봉 인간의 움직임이 여성으로 보이는 순간 '여자'란 무엇인가, 라는 질문에 대한 답변이 자연스럽게 우리 머릿속에 떠오를 것이다. 이것이 바로 '여성'의 Ex-formation이 아닐까.

화장실
변기에 앉아 물 내리기까지의 일련의 움직임으로, 일상에서는 보기 어려운 여성의 모습.

마주 선 대화
입에 손을 대는 모습이나 앞뒤로 몸을 흔들며 웃는 태도 등에서 어느 연령대의 여성인지 알게 해주는 모습.

봉棒 인간(졸라맨)

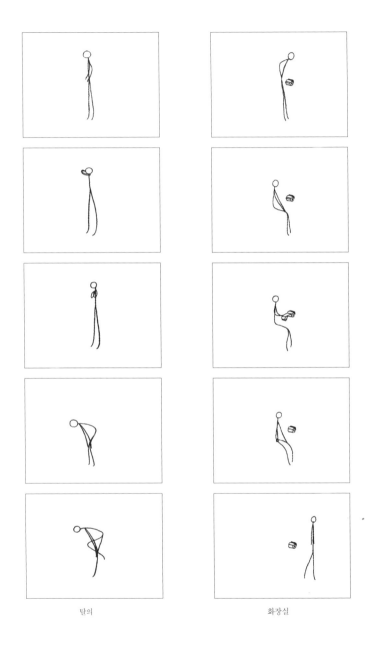

탈의　　　　　　　　　　　　　　　화장실

　　　　　　　　　　　　　　　Ex-formation 女

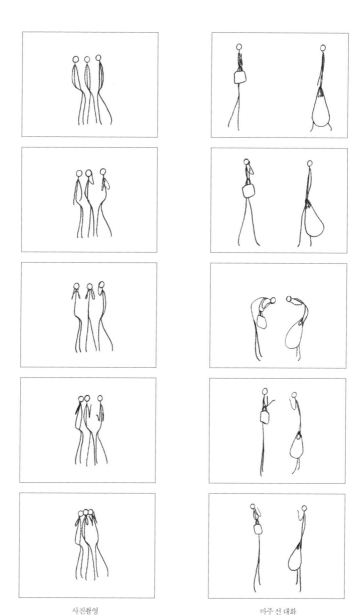

사진촬영 마주 선 대화

봉棒 인간(졸라맨)

나이스 바디 · 페트병

나카노 케이스케 Keisuke Nakano

작품 강평 | 하라 켄야

　　나카노는 '여성'을 신체 외형의 상징성에서 도출해내고 있다. 보티첼리의 비너스나 애니메이션의 '루팡3세'에 등장하는 미네 후지코峰不二子의 부풀려진 허리의 동적인 볼륨, 풍만한 토우나 보테로의 그림과 같은 뚱뚱한 신체나 다케히사 유메지竹久夢二의 그림과 스즈키 하루노부鈴木春信의 우키요에浮世繪(역주―에도시대에 만연한 호색적인 경향과 세속적인 광경을 화려한 색채로 표현한 풍속화)와 같은 잘록한 허리 역시 전형적인 여성의 신체라고 볼 수 있다. 구체적으로 말해서 애니메이션의 어린이 캬라와 같은 유아의 성 속에서도 여성성은 함축되어 나타난다. 나카노는 그것을 '페트병 형태'에서 보여주고 있다. 즉 페트병의 모양에 '여성의 신체'를 적용함으로써 토우나 보테로의 그림, 먼로의 신체에 우리의 이목이 집중되듯 의식의 표적을 창출해내고 있다. 분명 완성된 몇몇 이미지는 매우 매력적인 작품이 될 것이다.

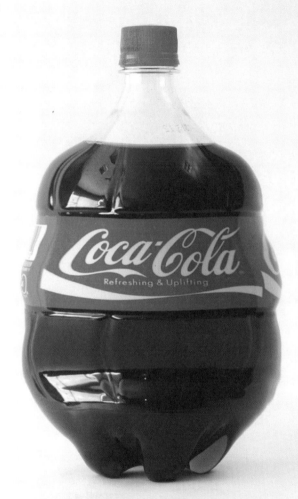

B 32cm
W 36cm
H 36cm

비렌도르프의 비너스

나이스 바디 · 페트병

B 17cm

W 12cm

H 20cm

회화 〈허영(虛榮)〉

한스 · 메믈링 作

여성 신체의 미를 가진 페트병

제작 의도 | 나카노 케이스케

케네스 클락의 저서 『더 누드 나체예술론』에서 "여성의 나체에서만 미를 추구할 수 있다."는 문구가 있다. 왜 여성만 그런 것일까? 종족 번식이 갖는 의미를 한 생명체의 인간 본성이라는 차원에서 이해한다면, 생명감 넘치는 풍만한 육체는 하나의 미美의 상징이었을 것이다. 아마도 문화의 다양성에 비추어 볼 때 인간이 추구하는 미 역시 다양할 것이다. 하지만 그것은 고금을 통해 여성 신체에 대한 끊임없는 찬사로 이어진다. 매끄러움, 풍만함, 부드러움을 여성성으로 느끼며, 그것을 이상적인 것으로 생각하는 것 역시 무의식적으로 생명의 존재감을 신비하고 영원불변한 것으로 여기고 있기 때문은 아닐까. 오랜 역사 속에서 예술가들은 여성의 신체를 통해 동기를 부여받았고 세상 사람들을 끊임없이 매료시켜 왔듯이, 여성의 신체는 오늘날에도 강한 이미지를 불러일으키는 원천임이 분명하다.

잘록하고 자그마한 페트병이 있다. 그것은 마치 토르소와 같이 목 아랫부분부터 허벅지까지의 신체로 보여진다. 코카콜라 병이 당시 컨투어 보틀(contour bottle)로 불리는 허블 스커트(역주─당시 유행이었던 밑이 좁은 주름치마)를 입은 여성에 비유된 것처럼, 페트병 역시 여성과 매우 밀접한 연관성을 갖는다. 만일 페트병을 여성의 신체로 전제한다면, 사람들의 눈을 확 뜨이게끔 만드는 이상적인 신체를 가진 페트병이란 과연 어떤 것일까?

아담함, 풍만함, 화려함 등과 같은 이상적인 신체미를 가진 페트병일까? 여성의 신체적인 매력이 전이된 페트병은 특별한 메시지를 갖는다. 합리적인 것을 넘어 여성 신체와 디자인을 절묘하게 조화시킨 세계가 여기에 나타날 것이다.

ION SUPPLY DRINK

POCARI SWEAT

POCARI SWEAT is a healthy beverage that smoothly supplies the lost water and electrolytes during perspiration. With the appropriate density and electrolytes, close to that of human body fluid, it can be easily absorbed into the body.

B 23cm
W 18cm
H 24cm

아사오 미와 (淺尾美和)
비치발리볼 선수

Ex-formation 女

おいしさは香り

お～い お茶 緑茶

20周年

国産茶葉100%

B 15cm
W 13cm
H 15cm

회화 〈구로부네 야(黒船屋)〉
다케히사 유메지(竹久夢二) 作

나이스 바디·페트병

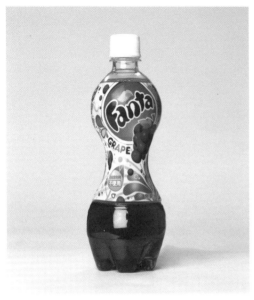

B 21cm
W 12cm
H 24cm

미네 후지코(峰不二子)
『루팡 3세』

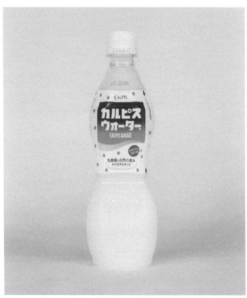

B 18cm
W 14cm
H 20cm

회화 〈비너스의 탄생〉
산드로 보티첼리 作

B 12cm
W 8cm
H 12cm

빵빵한 몸

나이스 바디 · 페트병

비밀의 화원

다케야 코키 Koki Takeya

작품 강평 | 하라 켄야

　애니메이션에 등장하는 여걸女傑의 감춰진 리얼리티를 누구나 알 수 있는 현실적인 대상물을 매개로 하여 연상할 수 있게 하는 시험이다. 도라에몽 애니메이션에 등장하는 시즈카 양은 이상적인 미소녀 친구로 묘사된다. 어느 한 곳도 손색이 없는 예쁜 모습에 솔직함을 겸비한 캐릭터로, 애니메이션이라는 가공의 세계에서 맑고 깨끗한 모습으로 우리들의 기억 속에 자리잡고 있다. 애니메이션 속에서 시즈카 양이 샤워하는 모습은 보는 관점에 따라 예쁜 소녀의 섹시함을 느끼게도 하지만, 여기에는 여성의 리얼리티로 읽히지는 않는다. 다케야는 애니메이션에서 푸른색 타일을 사용해 배수구 주변에 자연스럽게 머리카락을 배치하여 '샤워 신'이라는 이름을 붙였다. 모발의 '양量'을 봐서 여성일 것이라는 추측이 가능하지만, 그와 같이 여길 수 있는 단서 가운데 하나는 배수구 망에 쌓여있는 머리카락의 양일 것이다. 여기에서 알 수 있는 것은 다케야가 '여성'을 표현하고 있다는 사실이다. 그러한 일련의 표현은 어디까지나 허구의 세계와 현실의 세계를 대립시켜 발생하는 리얼리티를 절묘하게 표현한 것이다.

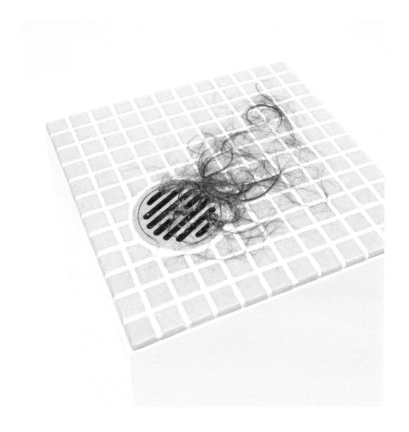

샤워 신 | 시즈카 짱

"음~ 쉿! 조용히 해, 도라에몽! 보라구! 시
즈카 짱이 샤워하고 있잖아. 샴푸향도 좋
고~ 콧노래가 나는 정말 쪼아~ 우잉? 저
건 모야? 배수구에 검은 것들은……"

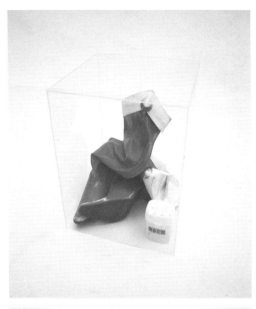

적어도 한 달에 한 번은 냄새 제거
| 미소녀 전사 세일러문

"이야~! 아무래도 오늘 만난 적은 정말,
대박! 힘드네, 지쳤어. 으잉! 발이 부어
서 부츠가 안 벗겨지네. 으차! 어! 뭐야
이 냄새는! 제아무리 미소녀 전사라고
해도 맨발에 부츠는 아니야!"

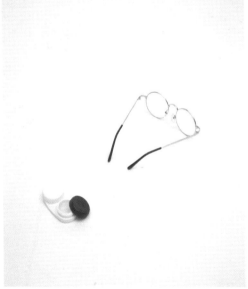

새로운 나 | 다마 짱

"꼬질한 안경을 쓰고, 교실 안에서도 거
의 눈에 띄지 않는다. 마루 짱의 느끼한
모습도 이제 짜증나! 콘택트렌즈로 바
꾸지 그래! 나의 새로운 등장. 아빠 카
메라에도 멋진 모습으로 나올 거예요!"

엿보기, 비밀 화원……

제작 의도 | 다케야 코키

 노비타 군이 엿보고 있는 목욕탕에서 주위에 아랑곳하지 않고 시즈카 짱은 수증기가 자욱한 탕에서 비누거품으로 우아하게 샤워를 하고 있다.

 애니메이션이라고 하는 것은 이상세계이며, 거기에 등장하는 캐릭터들에는 인간적인 리얼리티가 철저하게 배제되어 있다. 그러나 우리들은 현실세계에 있어서도 애니메이션과 같이 이미지 안에서 편의대로 리얼리티를 배제하고 있다. 그대로 우리가 연상하는 현실 속의 샤워 신은 노비타 군이 엿보고 있는 청순한 시즈카 짱의 샤워 신과 어떤 차이가 있는 것일까?

 그러나 여성이라고 듣고 난 후 상상하는 아름다움이나 사랑스러움의 이면에는, 어디까지나 여성들의 인간적인 감정이나 사상事象이 깃들어 있다. 따라서 이 작품은 여성을 얼마만큼 이미지로 연상하는지에 대해 인식하는 일종의 인식장치인 것이다. 여성을 외관상 보이는 사실만을 가지고 파악하지만, 사실상 우리가 볼 수 없는 곳에서 일어나고 있는 것, 즉 남에게는 보여주고 싶지 않은 데에서 진정한 여성스러움을 엿볼 수 있지 않을까?

 시즈카 짱의 욕실 배수구에 쌓인 머리카락을 목격하는 순간 치닫는 전율은 결코 캐릭터에 대한 이미지의 붕괴뿐만이 아닌, 우리들이 평소에 얼마나 여성을 이미지라는 필터를 통해서 보았는지에 대한 증거일 것이다.

 여성마다 삶의 모습이 서로 다른 것은 어떻게 보면 당연할 것이다. 하지만 언제부터인가 개념적으로 형성된 모습의 여성상으로 살아가기를 강요받는 것이 현실이다. 여성이란 본래 제각기 서로 다른 객체로서, 특정한 틀에 의해 형성된 단일한 기준으로는 결코 알 수 없는 모습이 있을 뿐만 아니라, 그 이면에는 제각기 서로 다른 여성으로서의 본질을 가지고 있다.

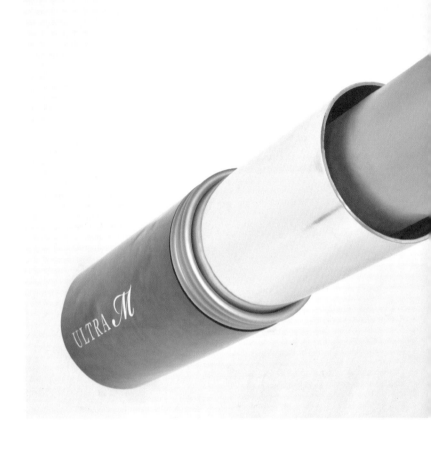

은색의 입술연지 | 자신만만한 엄마

"어! 타로가 위기를 맞았네! 빨리 가서 도와야지! 이런!
잠깐만 기다려! 그래도 가기 전에 화장은 하고 가야지.
아무리 괴물을 만난다고 해도 맨얼굴로 나갈 수는 없
지! 여성의 행복은 자신을 가꾸는 것에서!"

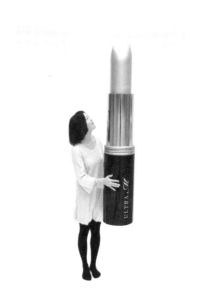

비밀의 화원

오프닝은 내거야 | 클라라

"요조숙녀나 착하게 보이는 것은 이제 지겨워!
애교 부리는 것도 이제 지쳤어! 이제 그만!
내가 제일 예쁜데 주인공이 아니라니! 저 애만 없었어도…… 흑흑.
이 정도면 다음 주부터는 나도 알프스의 소녀 클라라야!"

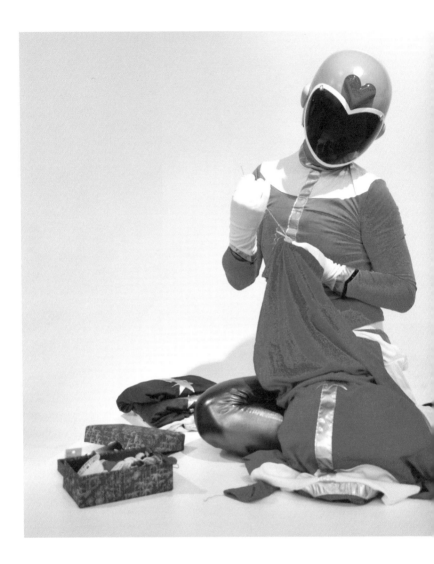

Ex-formation 女

도색(桃色)의 한숨 ㅣ 모모 레인저

"모두 옷을 같아입었으면 전투복은 가져와! 에이!
또 이렇게 더러워졌네. 에이! 여기는 뜯어졌잖아!
정말 왜들 이러는 거야. 이래서 내가 없으면 안
된다니까. 그래도 귀엽긴 하지만."

비밀의 화원

여자의 무표정

고바야시 키요에 Kiyoe Kobayashi

작품 강평 | 하라 켄야

일반적으로 '남자는 과묵, 여자는 애교'로 규정하는 등의 성차별이 사회 속에 만연하다. 그 때문인지 여성은 웃는 것이 미덕으로 통한다. 사회적으로 여성의 웃는 모습은 상대에 대한 예의라고 생각하고 이를 부추기기도 한다. 물론 웃음은 반복을 통해 형성될 수도 있다. 스튜어디스의 친절한 미소, 패스트푸드점 여점원의 웃는 모습, 여성 탤런트의 싱그러운 얼굴, 여교사의 밝은 미소…… 같은 의미로 남성의 미소 역시 좋은 인상을 줄 수 있다는 점에서 웃는 남성이 많이 늘고 있다. '남자는 이를 보여선 안 된다'라는 속담이 이제는 더 이상 통하지 않는다. 하지만 웃지 않는다고 해도 그것을 이상하게 여길 정도로 남성의 웃음이 그렇게 썩 어울리는 것은 아니다. 그렇다면 여성에게 '웃음'이 없다면 어떠할까? 편의점에서 혹은 은행 창구에서, 비행기 안에서 무표정한 여성의 얼굴을 대한다면 싸늘한 느낌을 받게 될 것이다. 소묘화인 고바야시의 '웃음이 없는 여자'라는 그림을 통해 역설적이게도 '여성'과 '미소'의 관계를 부각시키고 있다.

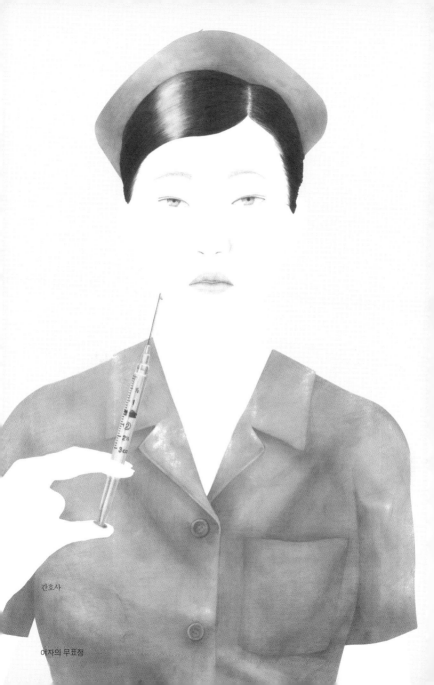

간호사

여자의 무표정

여성에게 있어서 표정은 방패이다

제작 의도 | 고바야시 키요에

　스튜어디스의 미소는 훈련을 통해 이루어진다는 말을 들은 기억이 난다. 서비스 일환으로서 미소는 '미소 교육'에 의해 형성되는 것이다. 그와 같은 미소는 여성에게만 부과되는 것은 아니지만, 스튜어디스와 같은 서비스업에서는 특히 여성의 비율이 높다. 이러한 여성의 미소는 사회가 여성에게 요구하는 측면으로 이해할 수 있다.

　여성이 갖는 '표정'은 일종의 '보호수단'이라고 생각할 수 있다. 사회생활 속에서 자신의 감정을 숨김으로써 자신을 보호하는 일은 얼마든지 있을 수 있다. 사람들과 대면할 때 상황에 따라 어떤 표정을 나타내는 것이 가장 적절한지에 대해 자연스럽게 습득하고, 세세한 표정까지도 만들어낼 필요가 있다. 따뜻한 미소와 함께 '감사합니다'라고 말한다거나 '많이 힘드시죠'라고 하면서 마음 아파하는 표정을 짓는 것은 그 어떤 것보다 상대의 마음 깊이 소중한 의미로 전달되는 것이다.

　본 연구의 주제는 '무표정한 여성'이다. 사회생활을 하는 여성으로서 무표정한 표정을 짓는 것은 자기를 보호하는 수단이 없다는 것을 의미한다. 그와 같은 무표정한 얼굴로 일상적인 업무를 수행하고 있는 여성을 표현하고자 했다. 표정을 주제로 하여 다각적인 표현 가능성에 대해 탐구해보고, 삽화插畵를 사용해 표현하고자 하는 자신의 여성성을 묘사하고 있다. 삽화를 적용할 경우 피부의 질감이나 신체적인 특징 등에 대해서는 의식하지 못하고, 표정만을 강조할 수 있다는 이점을 지닌다. 또한 어떤 눈이나 입, 눈썹이 '무표정'한 것인가, 패턴을 만들어서 검증하고 삽화를 그렸다.

　여성의 무표정이 그렇게 특별한 것은 아니다. 하지만 여성이 방어기제도 없는 상태에서 있는 그대로의 표정으로 살아갈 경우 과연 어떠할까? 여성이 울고, 웃고, 토라지고, 대립하는 것으로부터 세상은 생동감이 넘치고 변화하기 시작한다. 본 작품을 제작하면서 그와 같은 느낌을 받았다.

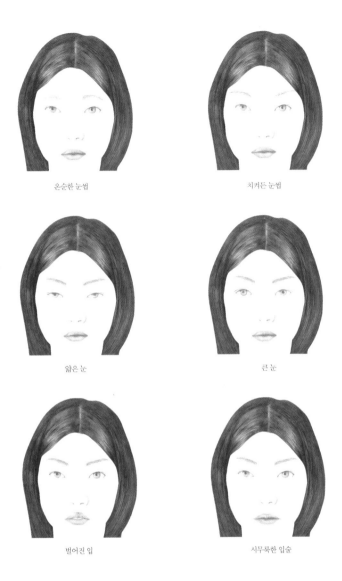

온순한 눈썹

치켜든 눈썹

얇은 눈

큰 눈

벌어진 입

시무룩한 입술

무표정에 대한 확인
여러 가지 형태의 '무표정'을 보여주어 어떤 표정이 더 '무표정' 한지를 느낄 수 있도록 눈썹의 위치, 눈의 표정, 입을 여는 모양 등을 확인.

Ex-formation 女

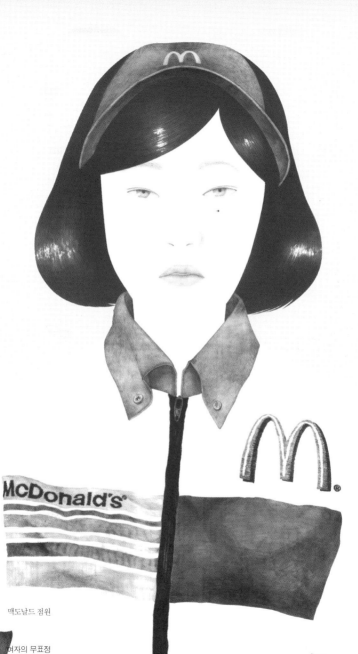

맥도날드 점원

여자의 무표정

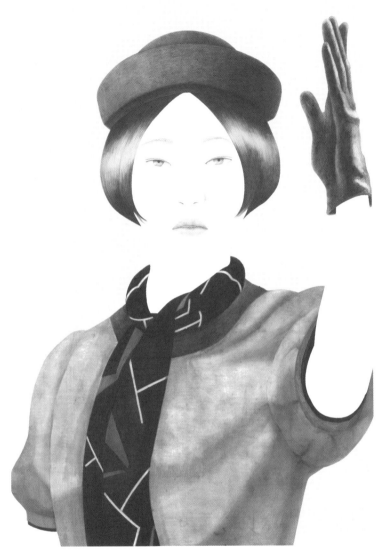

엘리베이터 걸

Ex-formation 女

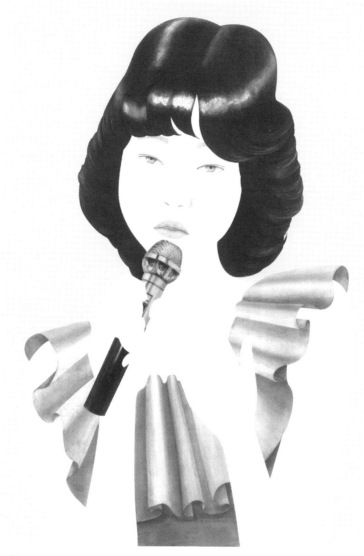

아이돌

여자의 무표정

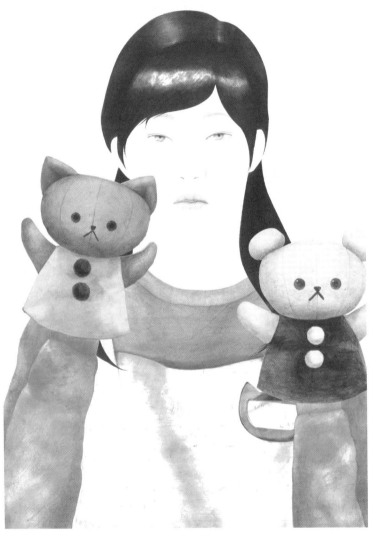

보육사

Ex-formation 女

카바레 걸

여자의 무표정

DOLLHOUSE

사와다 쇼헤이 Shohei Sawada

작품 강평 | 하라 켄야

 사와다는 나름의 방식을 사용해 여성들이 살아가는 현실 속 공간의 실상을 매우 인상적인 방식으로 보여주고 있다. '고풍스런 단아함'을 바탕으로 여성의 이미지를 떠올려 보면, 여성은 정리정돈이라는 행위를 통해 그것을 누군가에게 독려하고 있는 듯이 보이며, 그 세계가 사회에 그대로 투영된 것 같다. 하지만 현실에서 정리정돈을 좋아하거나 싫어한다는 것이 성性적 차이에 따른 것은 아니라고 생각한다. 사와다는 이를 예리하게 끄집어내어 그것을 '돌 하우스(dollhouse)'에 표현하고 있다. '돌 하우스'는 크기를 축소해서 만든 인형의 집이다. 옷을 갈아입힐 수 있도록 만든 바비인형의 경우 옷에 의미를 두듯이, 돌 하우스는 가구를 다양하게 배치하여 꾸며가는 것에 의의를 둔다. 적당히 행복한 여성의 집이 갖는 이미지는, 이것을 가지고 노는 여자아이들에게 각인되는 매체가 된다. 사와다의 돌 하우스는 옷을 갈아입히는 인형의 방과 같이, 하나의 한정된 틀이 아닌 실제 공간에서의 다양한 물품 배치나 실내 모습을 면밀하게 관찰하여 실감나게 재현해내고 있다. 전형적인 틀에 의해 제작되었다고 보는 인형의 집에 '사실성'을 부여함으로써 특정 이미지라는 제한으로부터 벗어나 마치 편안하게 쉴 수 있을 것 같은 여성들의 현실적인 삶의 공간임을 알 수 있다.

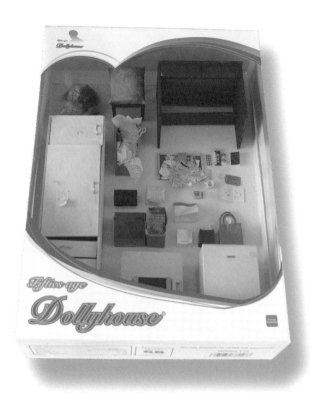

DOLLHOUSE

20대 여성의 방

Ex-formation 女

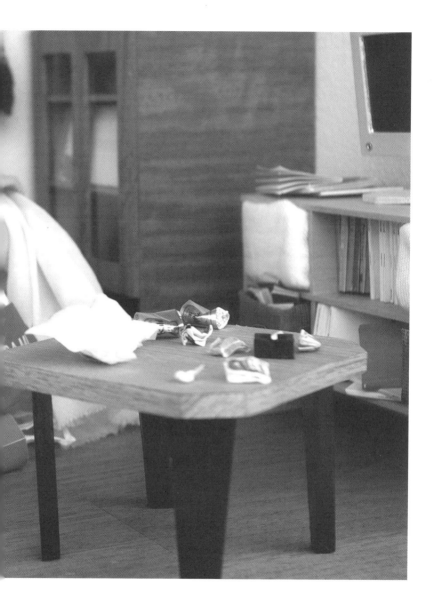

책상 위에 흐트러진 빈 캔, 재떨이. 조금 전까지
친구와 술을 마신 것 같은 20대 여성의 방.
돌 하우스가 또 다른 관점으로 보이기 시작함.

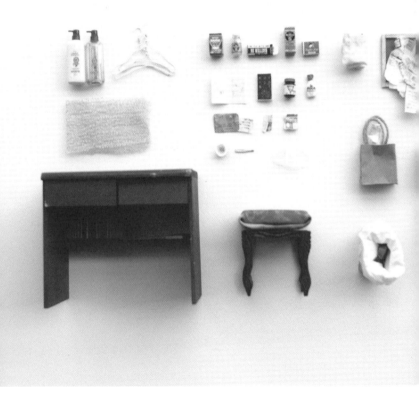

'놀이'와는 동떨어진 리얼한 모습

제작 의도 | 사와다 쇼헤이

어린 시절 소녀가 꿈속의 집을 생각하면서 그림을 그리고 놀았다. '돌 하우스'의 예쁜 소품들, 가구, 옷과 구두 등 멋있는 것들이 가득한 방이다. 소녀는 '여기에는 이 가구를 놓고, 여기에는 예쁜 가방을 놓아야지!' 하면서 들뜬 마음으로 놀고 있다. 그녀는 방이라는 공간 속에 '자신을' 내맡기고 돌 하우스의 주인이 된다. 그 모습은 청순함과 사랑스러움으로 가득하다. 그렇다면 소녀에게 돌 하우스라는 공간은 어떤 의미를 지니는 것일까? 만약 동경의 대상으로 돌 하우스를 파악하고 있는 것이라면, 그녀들의 놀이는 '소녀가 이상으로 삼는 여성을 연기하는 것'이 되지 않을까? 그것은 어쩌면 그녀들에 있어서 '성인들의 놀이'일지도 모른다. 하지만 성인 여성이 된 그녀들의 방은 결코 핑크색으로 천편일률적이거나, 예쁜 레이스가 달린 그러한 공간이 아니다. 무심히 벗어둔 옷, 쌓여 있는 잡지, 전날 마시던 빈 캔들이 불규칙하게 놓여 있는 공간일 것이다. 여기에는 예쁜 구석이란 찾아볼 수 없고, 단지 '격동적이고 생생한' 것만이 남아 있을 따름이다. 결국 사람이 살아가는 모습 속에서 어쩔 수 없이 나타나는 생생한 부분을 없애 버려야 성립되는 것이 돌 하우스이다. 왜냐하면 돌 하우스는 멋지고 아름다운 반면 어딘가 모르게 허상이라는 느낌이 들기 때문이다. 그렇다면 돌 하우스에 '실상'을 담아낸다면 어떠할까? 일반적인 돌 하우스이기는 하지만 자세히 보면 벗어 던진 옷이나 엉겨 있는 복잡한 전기코드, 수많은 물건들이 그 공간에 어지럽게 놓여 있다. 그럴 경우 그 돌 하우스는 꾸며진 공간이 아닌 현실을 그대로 옮겨 놓은 공간인 것이다. 이 작품을 통해 알 수 있는 것은 '소꿉장난'과는 거리가 먼 여성들이 실제로 생활하는 공간이라는 것이다.

Ex-formation 女

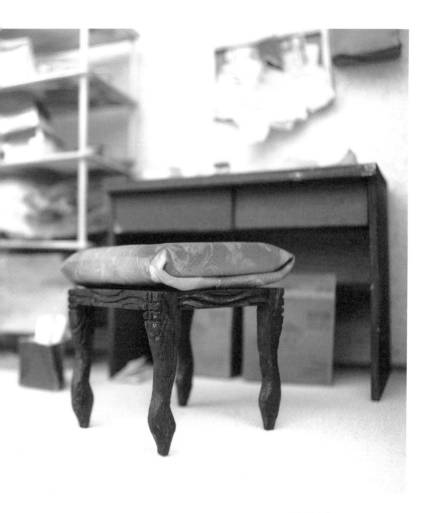

50대 여성의 방
신문지나 상자가 채워져 있는 책장.
그 옆에 편지나 마시던 컵이 놓여 있다.
50대 주인의 돌 하우스로 대학생 아들과
정년을 앞둔 남편이 있다.

소녀와 여성

사사키 유코 Yuko Sasaki

작품 강평 | 하라 켄야

　사사키 유코는 대학생활 4년 동안 줄곧 자신의 사진을 찍어왔다. 이러한 자신에 대한 관점은 이번 졸업연구 테마인 '여성성'과 맞물려 있는 것으로, 이 셀프 포토그래프를 한 권의 사진집으로 만들어냈다. 이는 사사키의 어린 시절 사진을 활용한 작품제작 실험이다. 자신이 촬영한 사진과 부모나 주위 사람들에 의해서 촬영된 사진들로, 거기에는 여성으로서의 자의식이 눈뜨기 전의 모습 그리고 자의식이 형성된 이후의 모습이 상호 놀라운 대조를 보여주고 있다. 그것은 자의식을 상대화함으로써 객관화되어 나타나는 것으로, 내면에 있는 '자신의 모습'과 '여성성'이 상호 주관적인 관점에 따라 편집된 것이다. 특히 창의성이 돋보이는 사진집이다.

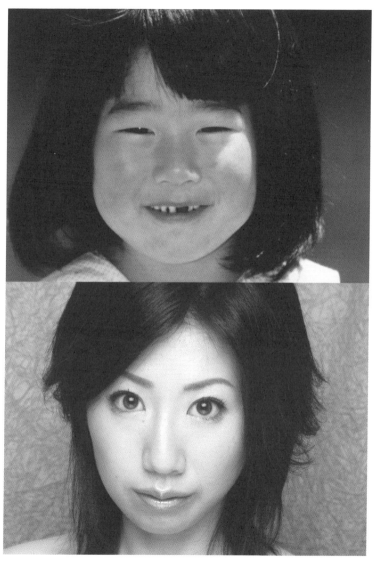

1991 | 2009

소녀와 여성

2009 | 1992

Ex-formation 女

소녀와 여성

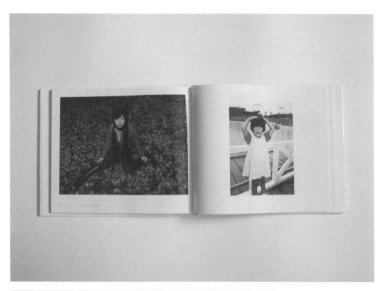

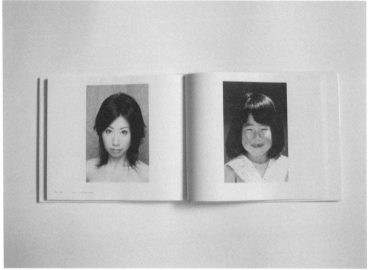

소녀 때의 사진과 성인이 된 현재의 사진을 동시에 볼 수 있는 사진집

여자도 모르는 여자

제작 의도 | 사사키 유코

'소녀와 여성'에서 보이는 나는 외모의 차이는 있어도 분명 나인 것이다.

자신이 한 여성으로서 주체가 되어 '여성도 모르는 여성'을 표현하고 있다. 여성들은 다양한 변화의 가능성을 지닌 존재이다. 하나의 고정된 모습으로 머무는 경우는 거의 찾아보기 어렵다. 그림자를 잡을 수 없듯이 여성의 과거 모습 또한 잡을 수 없다. 예를 들어 비가 내리는 하늘을 향해 손을 뻗어 빗물을 잡으려 할 경우 손 안에 빗방울이 고여 그 빗물의 온도를 체감하는 순간 비를 잡았다고 착각하게 된다. 하지만 그 비는 절대로 잡히지 않는다. 그림자와 같이 빗방울도 그 형상이 고정되어 있는 것이 아니기 때문이다. 빗방울은 손에 떨어지는 순간 수많은 변화를 반복하고, 결국 손의 체온에 의해 증기가 되어 날아가 버리고 만다. 그와 같은 변화무상함이나 유연함이야말로 여성 본성의 한 측면은 아닐까? 여성은 알 것 같기도 하지만 모르는 면이 많은 존재이기도 하다.

그러한 점에서 관점을 달리한 사진을 여러 각도에서 보여줌으로써 여성이 갖는 다양성을 알 수 있게 하는 것은 아닐지. 시간의 차이를 두고 정리된 사진앨범에는 다음에 나타날 변화를 자연스럽게 상상해 버리게 될지도 모른다. 하지만 6세 때와 23세 때의 같은 여성의 사진을 동시에 보게 되면 이미지의 혼란과 괴리감이 생겨난다. 아마도 그 순간 인식의 변화를 느끼게 될 것이다.

그래서 '소녀와 여성'의 사진에는 큰 괴리감이 존재한다. 여성을 둘러싼 환경은 매우 복잡하고 갈등과 혼돈, 애처로움이 내재하고 있음이 분명하다. 하지만 소녀의 이미지가 갖는 진실성, 청순함은 우리의 기억 속에 확고하게 자리하고 있다. 동일한 인물의 다양한 변화를 보여주는 '소녀와 여성'을 통해 어떠한 느낌을 받느냐의 문제는 개인에 속한 사안이다. 그것은 미지의 여성 다큐멘터리로서 자연스럽게 상상력을 키워가는 열쇠가 되는 것이다.

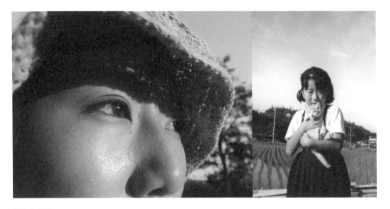

2009 | 1994

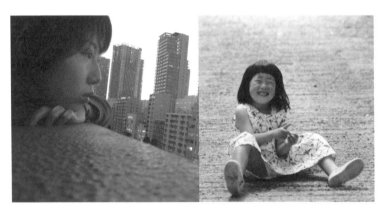

2009 | 1991

Ex-formation 女

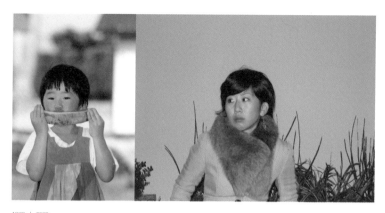

1989 | 2009

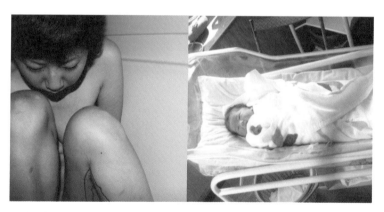

2009 | 1986

소녀와 여성

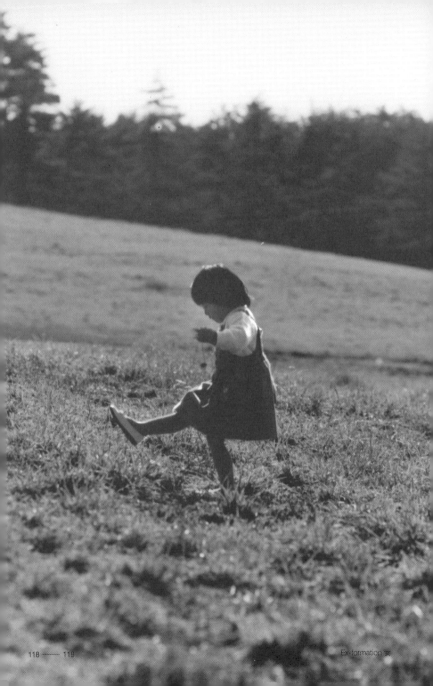

1990 | 2008

'소녀'와 '여성'의 비교를 통한 성숙도나 육체 변화 등에서
여성의 삶 이면에 대해 알게 해준다.
이 사진집은 그와 같은 확인 작업을 거쳐서 자신을 객체화하고 있다.

소녀와 여성

여성의 언어세계

고토 치카 Chika Goto

작품 강평 | 하라 켄야

　이것은 일종의 구체시具體詩(사물을 통한 표현, 역주—글자가 가지는 의미는 무시하고 글자에서 도안이나 그림의 효과를 낼 수 있다는 생각에서 글자를 그림의 수단으로 활용한 시)에 속한다. 게시판에 붙어 있는 그림, 자른 머리카락, 귤껍질, 밥알 등 도발적인 소재를 보여주면서 고토는 그것을 가지고 계속해서 '이야기'를 이어가고 있다. 구체시(concrete poet)란 '언어'로서 소통한다기보다는 그곳에 놓인 사물로 새로운 가능성, 의미의 다양성을 모색하고 있다는 점에서 이른바 구체시 그 자체인 것이다. 여기에서 사용된 재료는 사물로 표현된 언어이다. 고토가 이와 같은 방식을 통해 표현하고 싶었던 것은 여기의 주제인 '여성의 언어세계'이다. 그것은 '여성의 언어세계'라는 단어에 부합하는 것으로, 즉 남성과는 대조되는 감수성이다. 일본의 역사 속에 포함되어온 여성성의 단면을 구체시로 표현시키려고 하고 있다.

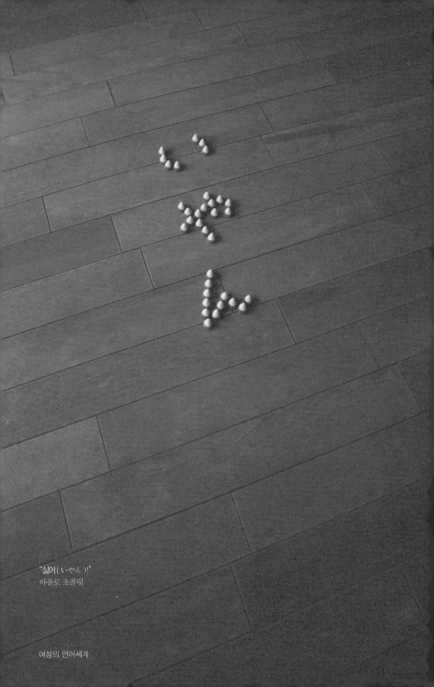

"싫어(いやん)!"
아폴로 초콜릿

여성의 언어세계

"재미없어(つまんない)"
아파트 게시판의 모습

Ex-formation 女

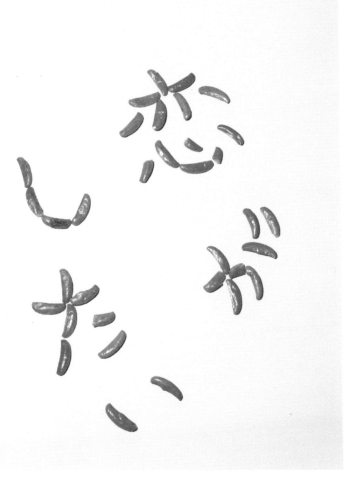

"연애하고 싶다(恋がしたい)"
과자 조각

그때, 여자가 중얼거렸던 것은

제작 의도 | 고토 치카

'다오야메부리(たおやめぶり)', 고금화가집古今和歌集의 섬세하고 우아한 여성적인 가풍歌風은 통틀어 이렇게 불린다고 할 수 있다. 한자로 쓰면 '手弱女ぶり'이다. 만엽집萬葉集의 '대장부大丈夫'와 대조된다. 그것은 여성의 언어체계에서나 패션 등을 통해서 많은 사람들이 느낄 수 있으며, 이를 단적으로 드러내는 말이 바로 '여성의 언어세계'인 것이다.

한편 '언어의 양면성' 역시 여성들에게 일상다반사로 나타나는 주된 특징 가운데 하나이다. 그런데 논리를 설명하는 수단으로서의 언어가, 여성(특히 구어(口語))에 있어서 꼭 그렇다고 할 수는 없다는 것을 생활 속에서 실감한 적은 없는가? 핵심을 가장 간단하게 전달해야 하는 목적 이상으로 여성들이 지속적으로 대화를 이어가는 이유는 언어의 표현을 통해 자신의 '기분'을 전환하는 것일 수 있다. 때로는 교묘하게 드리워 놓은 하나의 그물망처럼 연인이나 동성 친구, 특정 상대에 대한 언어는 어떠한 형태로든 자신을 표현하고 드러내려는 의도에서 비롯된 것이다. '못살아'라는 여성의 말에 함축된 의미는 '당신이 좋아요'라는 의미일지도 모르고, 상황에 따라서는 '배고파'라는 의미일 수도 있다. 자신만의 언어로 말하는 것이 자신을 포함하여 이를 듣는 상대로 하여금 어떻게 비춰지고 또 어떠한 감정으로 받아들일까? 말 자체가 갖는 의미를 넘어선 초자아가 '여성의 내면'이 갖는 정체성이라고 생각한다. 언어를 받아들이는 상대가 없는 독백에서 특히 그렇다. 여성들의 입에서 오르내리는 언어는 다만 공기의 흐름에 따라 입에서 나온 뒤 바로 사라지는 것이다. 하지만 그것을 마치 눈으로 보고, 손으로 만질 수 있는 것 같이 붙잡아 둘 수 있는 것이라고 한다면 과연 어떻게 될까?

이러한 한 가지 조작을 통해서, 발화자인 여성들 특유의 양면성으로 인해 종잡을 수 없는 언어감각, 그리고 그 안에 흐르는 감정의 기미를, 선명한 이미지로서 보는 사람의 머릿속에 강한 인상을 심어주길 바란다.

"아! 눈(雪)"
흰색 천, 바느질 실(적색)

보이는 언어로서 그것이 지니는 정서를 네모난 종이 위에 붙였다.
이러한 일련의 작업은 곧 시를 쓰는 행위와 같다.
문맥에서 일탈한 것 같은 언어를 임의적인 곳에 두는 것도 그렇다.
형태가 없는 언어를 대상화시키는 금번 연구주제인 '여성의 언어세계'는
새로운 비주얼 포에트리(視覺詩)를 통해 실험하는 것이다.

여성의 언어세계

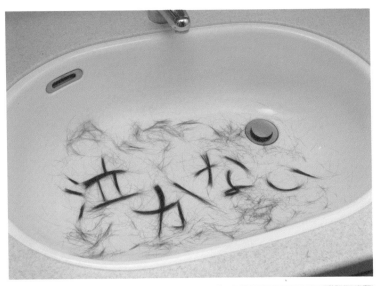

"울지 않아" 머리카락(위)
"왠지" 귤껍질(아래)

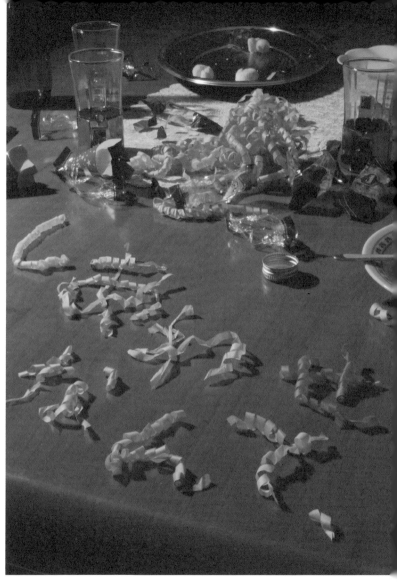

"행복이 뭐지?"
파티용 색종이

여성의 언어세계

Expecting

구리하라 리호 Riho Kurihara

작품 강평 | 하라 켄야

구리하라는 임신한 여성의 불룩한 배를 '스크린'에 비추어 거기에 수많은 영상을 투영시키는 설치작업을 했다. 생명을 키우는 임산부의 배는 아주 특별하고도 소중한 존재라는 것을 깨달을 수 있고, 이를 우리는 본능적으로 느낄 수 있다. 하지만 거기에 투영된 영상은 그것이 어떤 성격의 것이냐에 따라 의미가 강조되기도 하지만 왜곡되기도 한다. 예를 들어 이빨을 드러내고 으르렁대는 맹견의 영상은 두려움을 굉장히 증폭시키고, 세탁기가 세탁물을 휘저어 섞고 있는 영상은 그렇게 비틀어도 괜찮을까, 하고 보는 사람으로 하여금 불안을 일으킨다. 또한 보름달의 영상은 천체의 운행과 인간 신체와의 상관관계라는 알 수 없는 묘한 연관성을 연상시킨다. 얽히고설켜 복잡한 교차로에 있는 사람들을 보여주는 영상에서는 그들의 움직임이 어쩌면 생식세포인 것처럼 느껴진다. 작품의 완성도에 따라 마무리를 거칠 경우 임의적인 것이 될 수도 있겠지만, 완성도가 높은 작품의 경우 기대 이상의 효과를 보여줄 수 있다.

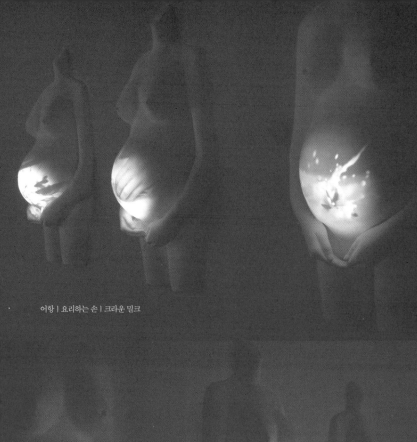

어항 | 요리하는 손 | 크라운 밀크

세탁기

Expecting

여성의 이름
스크린에 투영된 여성의 이름은 앞으로 태어나게 될 '아기 이름' 같아 보인다.

Ex-formation 女

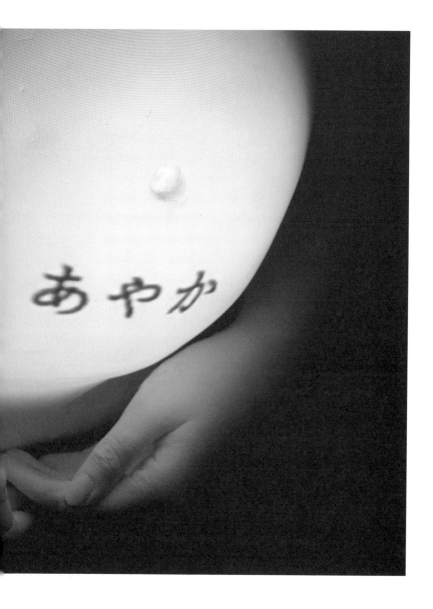

Expecting

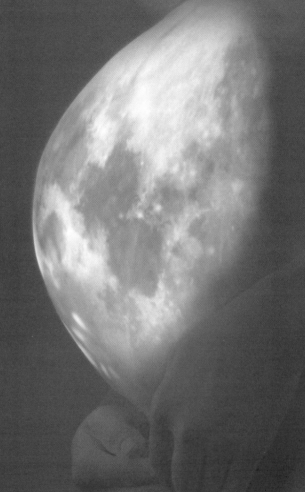

만삭의 보름달

Ex-formation 女

임산부에 투영된 영상으로서의 여성

제작 의도 | 구리하라 리호

　임산부라는 사실은 곧 결정된 성으로서의 여성이다. 임산부라는 매력적인 여성의 모습에 매료된 나는 영상을 통해 변용變容된 스크린을 제작하였다. 부풀어 오른 배나 통통해진 유방을 스크린에 투영한 영상은 또다시 새롭게 변화된 여성을 의미한다. 우리는 임산부 배에 투영된 영상에서 그 의미를 다시 생각하지 않을 수 없다. 영상을 통한 변화에서 어떠한 모습이 일어나고 있는 것일까?

　이에 대한 답으로 한 가지 비유하자면, 무대가 연기의 문맥을 크게 좌우하는 것은 아닐까 하고 생각한다. 같은 연기라고 해도 울고 있는 연기에서 보면 병원 침대 옆에서 우는 것인지, 아니면 야구장에서 우는 것인지, 맥락에 따라 얼마든지 좌우될 수 있다. 다시 말해 임산부라고 하는 무대에서 여성이라는 영상이 곧 논의의 대상이 되는 것이다. 본 작품에서는 임산부를 무대로 하여 수많은 연기가 이루어지고 있다. 얽히고설켜 복잡한 교차로를 건너고 있는 이루 헤아릴 수 없이 많은 사람들, 이빨을 드러내고 으르렁대고 있는 건공, 세탁기의 빠른 회전 등 여성과는 아무런 상관이 없는 것으로 여겨지는 영상을 여기에 투영시킨다. 스크린과 영상을 통해 의미를 찾는 사람의 개개인이 갖는 느낌에 따라 매우 미묘한 차이가 생겨난다. 다양한 여성에 대해 수많은 착상이 떠오르지 않을까?

　나는 이런 현상을 Expecting(역주―사전적인 의미는 '임신한')이라고 부르고자 한다. Expecting 이란 '기대하고 있는, 예상하는 것'을 의미하지만 그 의미가 여성에 적용되어 '임신하다'라는 의미로 전환된 것이다. 임신 스크린 영상이 여성으로 전환된 스크린으로서 기능하고, 그러한 측면에서 여성을 생각하게 되는 계기가 마련될 것으로 기대하고 있다.

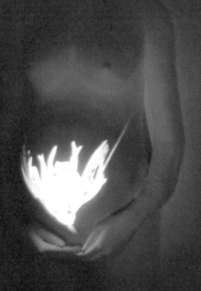

꽃
세 개의 스크린에 제각기 다른 종류의 꽃망울에서 꽃이 피는 모양을 보여주고 있다.

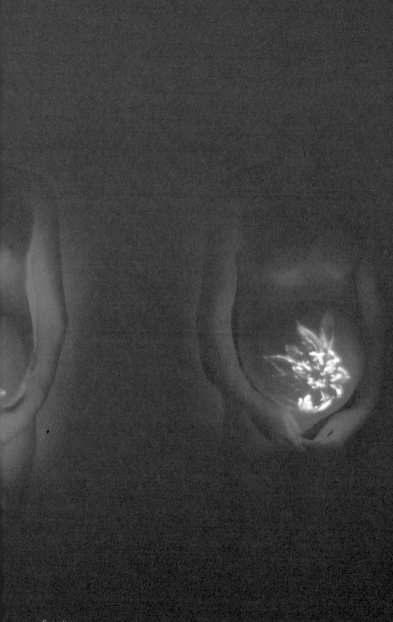

Expecting

여성이 보고 있는 '여성' 보기

나카자와 켄 Ken Nakazawa

작품 강평 | 하라 켄야

　여성이 보고 있는 '여성' 보기라는 역설적인 주제는 직접 마주하는 일반적인 거울과는 달리, 뻥 뚫린 손거울을 통해 정면을 응시하는 여성의 상태를 찍는 실험이다. 나카자와는 손거울의 거울을 빼내고 프레임만으로 된 손거울을 통해 거울을 바라보는 눈의 반대편에 카메라 렌즈를 배치하고 거울을 바라보는 여성과 마주보는 방식으로 사진을 찍었다. 따라서 렌즈와 사진을 통해 우리는 거울을 바라보는 여성과 눈을 마주할 수가 있다. 하지만 이 여성의 눈은 원래 자신의 눈과 초점이 맞아야 하기 때문에 이 여성이 보고 있는 것은 우리들이 아닌 자기 자신인 것이다. 즉 자기 자신을 바라보는 눈을 타인인 우리들이 보고 있다고 하는 역설적인 사진이 만들어지는 것이다. 화장에 집중하는 여성이 자신을 바라보는 눈에 동조하는 것으로, 마치 그 여성으로 바뀌어 여성 자신을 바라보고 있는 것 같은 신기한 체험을 할 수 있는 것이다.

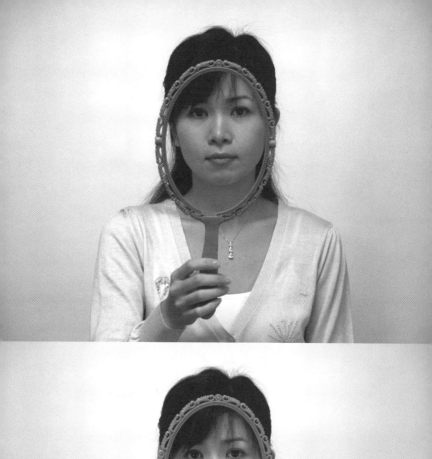

28세 서예가

여성이 보고 있는 '여성' 보기

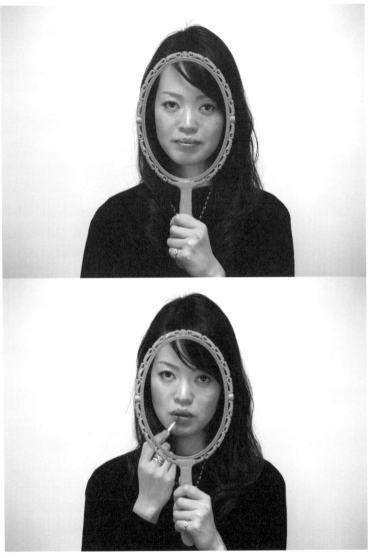

38세 회사원

Ex-formation 女

메타─인지의 가시화

제작 의도 | 나카자와 켄

　여성들은 늘 거울을 접한다. 거울을 본다는 것이 반드시 여성의 특권은 아니지만 상대적으로 여성은 자주 거울을 사용한다. 그것은 '화장'이라는 행위와 관계가 있다. 그 당연한 일에서 여성의 본질을 알 수 있는 것 같다.

　자신이 어떻게 보이는지 실제 모습과는 다르게 보여줌으로써 스스로 만족하고자 한다. 그렇다면 여자들은 거울 속에서 어떤 얼굴을 매일 접하고 있는 것일까? 거기에는 분명히 그녀가 보고 있는 대상화된 여성이 비춰지고 있을 것이다. 그 모습은 곧 메타─인지에 따른 것으로 이해할 수 있다. 하지만 거울을 보는 자신의 얼굴은 볼 수가 없다. 마주 본다는 것은 언제나 제3자인 상대를 위해 화장한 얼굴이기 때문이다.

　이번 연구는 거울 속의 여자들을 바라보고 있는 얼굴을 직접 볼 수 있게 만들고 있다는 점이다. 그것은 메타─인지의 가시화인 것이다. 손거울에서 거울을 빼내고 거울의 프레임만 남겨둔 채 본래 자신의 시선이 만나는 위치에 카메라 렌즈를 설치하였다. 그렇게 해서 결코 볼 수 없었지만 거울을 보고 있는 자신을 발견할 수가 있다. 그리고 자기 자신만이 볼 수 없었던 자신과의 눈 맞춤을 통해 결국 상대와 공유할 수 있는 상황이 생겨나는 것이다.

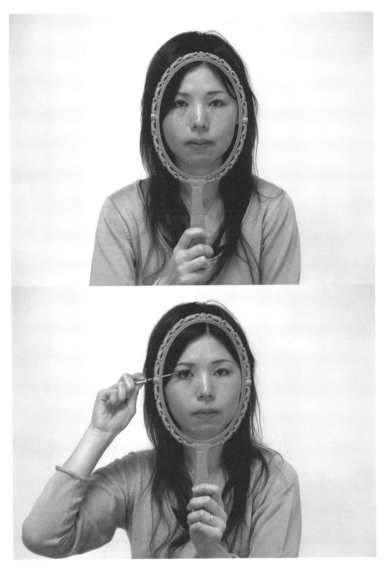

27세 판매원

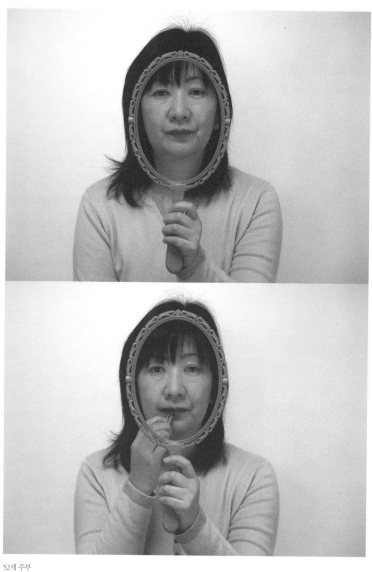

52세 주부

여성이 보고 있는 '여성' 보기

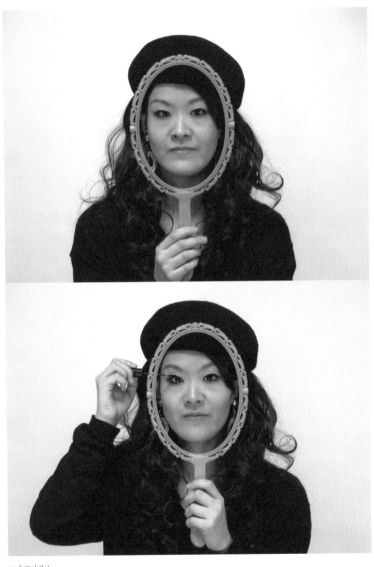

23세 프리랜서

Ex-formation 女

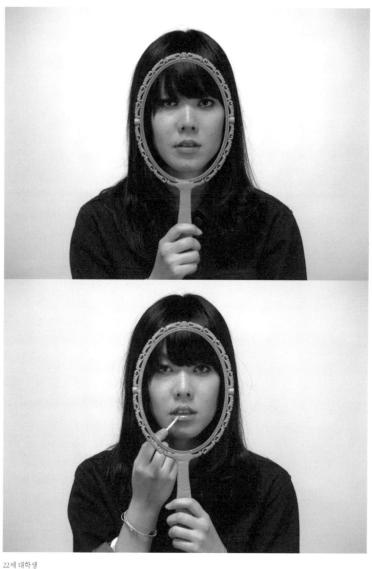

22세 대학생

여성이 보고 있는 '여성' 보기

유희를 통한 여성 읽기

요시우라 나나 Nana Yoshiura

작품 강평 | 하라 켄야

　요시우라는 여성이 갖는 다양성에 대해 '트럼프'를 매개로 한 발상을 지속적으로 해왔다. 당초에는 신발이나 의복 등이 갖고 있는 수많은 다양성을 트럼프에 적용하여 들여다보는 형식으로 구성하고자 했다. 여성들의 개성이 표출된 그림들을 인터넷에서 골라 트럼프 면에 표현하는 작업을 수없이 반복하였다. 하지만 그러한 방법에는 한계가 있었고 신선미나 매력을 잃어버리게 되면서, 결국 요시우라는 직접 번화가를 돌아다니며 지나가는 사람들과 접촉해 협조를 구해 촬영하게 되었다. 한편으로 담당교수인 나는 매주 요시우라의 성과에 대해 지속적으로 점검하였다. 다양한 여성을 짝짓는 것만으로 과연 재미있는 트럼프가 만들어질 수 있는지에 대한 의문은 지속적으로 제기되었다. 그러나 조금씩 여성으로 채워진 요시우라의 트럼프는 어쩌면 그것을 가지고 논다는 것이 정말 재미있을지도 모르겠다는 수준에까지 이르렀다. 그것은 요시우라의 집념에 의해 얻어진 성과이다.

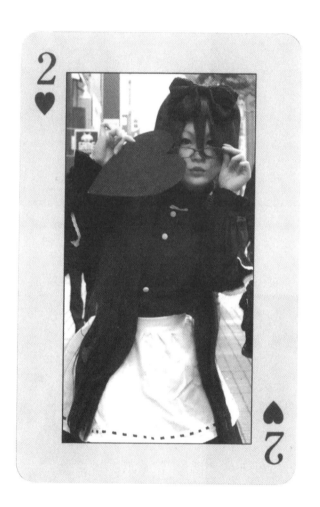

유희를 통한 여성 읽기

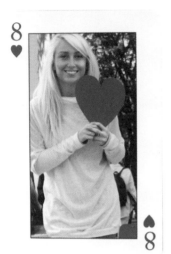

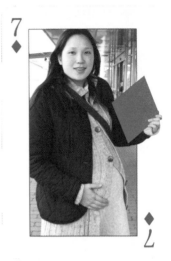

트럼프 놀이 하는 여성

제작 의도 | 요시우라 나나

여성들의 삶과 세계관은 각양각색이다. 이번 연구는 트럼프 게임에서의 순서나 조합 방법을 응용하여 그 다양성을 새로운 해석으로 보여주는 실험이다. 도쿄 거리에서 만난 수많은 여성들 가운데 무작위로 스냅사진을 찍어 수집하고, 한 사람 한 사람을 트럼프 카드로 만들었다. 본래 스냅사진이란 거기에 찍힌 사람 개개인의 편차를 보면서 즐기는 것이다. 그러한 스냅사진을 가지고 트럼프 카드를 만들고 그에 대한 다양한 조합의 가능성을 모색하는 것이다.

트럼프 놀이는 숫자나 모양의 일치, 수열 등에 따라서 가치와 의미가 달라지는 놀이다. 그 한 장 한 장에 각기 다른 여성을 배치시켜보면, 조합과 순열에 따라 같은 계열의 관계 혹은 의미의 맞춤을 통해 짝지어지는 놀이가 만들어진다. 고부관계, 어른스러운 여학생부터 기발한 복장의 여학생까지의 계층성, ババヌキ(바바누키, 역주─트럼프 놀이의 한 가지. 같은 수의 패 두 장이 짝 지워질 때마다 판에 버려 나가는데, 마지막에 ばば(보통은 조커)를 가진 사람이 지게 됨)의 조커(ばば, 갬블에서 강한 카드의 조합, 등등 여러 가지 가능성을 자기 자신의 시선에서 분류하며 제시하고 있다. 단지 트럼프에서의 '役'으로 제시하는 것뿐이며, 거기에 있는 여성들의 관계나 조합의 의미를 세부적으로 나타낸 것은 아니다. 하지만 게임을 진행하는 과정에서 무엇인가 새로운 의미와 해석이 떠오르게 된다면 그것이야말로 다양한 여성들이 살아가는 방식이 될 것이고, 그 모습 속에서 또 다른 의미가 생겨날 수 있는 것이다. 수없이 많은 '役'을 통해서 다양한 여성성으로 풀어내는 의미의 세계를 앞으로도 계속 보아주길 바란다.

Ex-formation 女

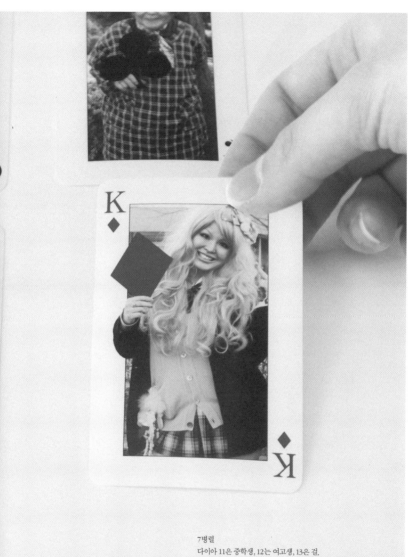

7병렬
다이아 11은 중학생, 12는 여고생, 13은 걸.
숫자의 크기에 비례해서 화장이나 머리 모양을 달리하고 있다.

조커를 뽑았을 때의 가벼운 전율,

비긴 카드의 같은 편이 보여준 구도,

숫자와 마크를 따라서 늘어 놓아가는 카드가 자아내는 박력.

트럼프 놀이 속에서 맞닥뜨리는 장면 하나하나에 개성적인 여성들의 모습이 겹쳐 대면됨으

로써, 놀이하는 사람들 사이에는 트럼프 한 장을 보았을 때와는 전혀 다른 감각이 생기거나,

혹은 생각지 못한 웃음이 생기곤 한다.

4카드(위)

할머니 뽑기(아래)

유희를 통한 여성 읽기

EPILOGUE

전시회장 풍경
2009년도 하라 세미나의 1년
하라 세미나 맴버

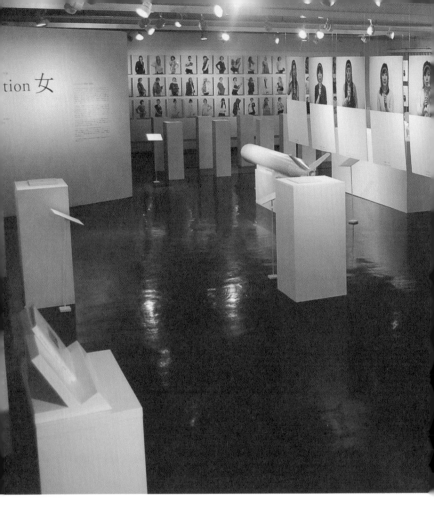

전시회장 풍경

무사시노 미술대학 졸업 · 수료 제작 전시
2010년 1월 29일 ~ 2월 1일 ㅣ 무사시노 미술대학 10호관 403교실

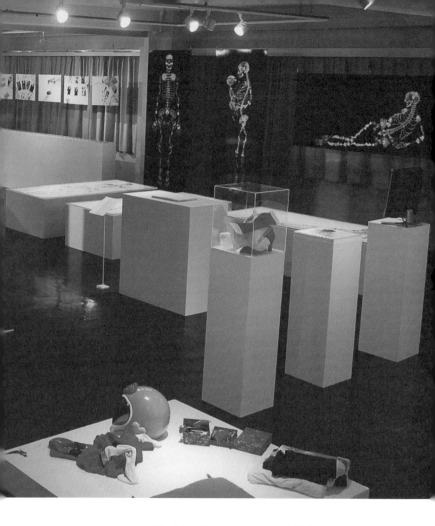

전년도 하라 세미나 'Ex-formation 알몸'의 전시 때와 마찬가지로, 높은 전시 패널을 배제하고 시야를 넓힌 전시 공간으로 구성하는 것을 목표로 하였다. 당일 전시장에서 배포한 리플릿은 420mm × 420mm의 정방형, 거대한 메모 패드 같은 묶음을 부착해놓고 페이지를 한 장씩 벗겨나가는 방식. 언제나 익숙하던 교실이 깜짝 놀랄 만큼 새하얀 공간으로 재탄생되었다.

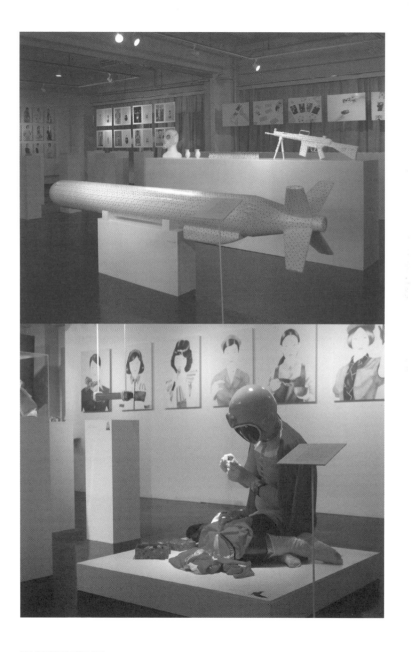

EPILOGUE | 전시회장 풍경

2009년도 하라 세미나의 1년

4月 ─────

10호관 415교실에 세미나생 15인과 하라 교수와의 만남. 첫 날은 제각각 간단한 포트폴리오를 보면서 자기소개를 했다. 모두 조금은 긴장한 모습. 다음 날부터 각자가 흥미있는 테마를 포스트잇에 적어서 제출했다. '슈퍼마켓' '쓰레기'…… 세미나실의 벽 한 면이 포스트잇으로 채워졌다.

5月 ─────

2009년도 테마를 '女'로 결정. '女'에 대해 갖고 있는 이미지로 연구주제가 될 만한 재료를 제각기 가져왔다. 이제 Ex-formation이란 무엇인가, 라는 문제를 가지고 세미나생들이 많은 고민을 했다.

6月 ─────

그 달의 중간에 오픈 캠퍼스에서 치른 기초디자인학과 4학년 졸업제작 중간발표는 매년 연례행사이다. 아직 개인 주제가 확정되지 않은 상태로 준비에 집중하고 있다. 발표 당일에는 다른 세미나 교수들의 비판과 의견들이 정신없이 분분하다. 아직 한동안은 모색의 시간이 계속될 것 같다. 집에서 양과자점을 운

영하는 세미나생이 케이크를 가져와 선생님의 생일파티를 했다.

7月 ─────

학기가 끝나면 서서히 여름방학 분위기가 시작된다. 세미나에서도 합숙장소에 대한 의견이 중심을 이루고, 그 한편으로 개인연구 주제의 방향은 조금씩 구체화되기 시작한다. 묵묵히 사진만 찍는 학생, 언어를 가지고 생각을 정리하는 학생, 여장으로 갈아입기를 수없이 반복하는 학생 모두 제각각이다.

8月 ─────

2009년도 하라 세미나의 합숙 장소는 다네가섬(種子島)으로 정해졌다. 하라 선생과의 인연을 통해 정해진 민박집에서 2박 3일을 보냈다. 점심시간이 지나면서 큰 방에 모두 모여 빔 프로젝터를 사용해 백색시트에 슬라이드를 투사시켜 각자의 연구 진행 경과를 발표했다.

문득 바깥이 석양으로 물들여진 것을 알았다. '벌써 저녁식사 시간이다!' 발표와 토론은 식사 후에도 계속되어 늦은 저녁시간까지 이어졌다. 다음 날에는 무인도에서 파도를 바라보며 둘러앉아 잡은 물고기를 먹었다. 자연의

힘을 온몸으로 느껴가며, 한편으로는 태양에 그을린 등판의 통증과 함께 대학생으로서 갖는 마지막 여름이 끝나가고 있다.

9月

하라 선생님의 디렉션(SENSEWARE-21~21 Design Sight)을 보러 세미나생 모두가 갔다. 전시장을 선생님이 직접 안내해주셨다. 전시장 앞에서 점프하며 찍은 단체사진에는 선생님의 모습도 나타나 있다. 개인 주제가 잘 정리된 사람도 점차 늘어가고 있다.

10~11月

각 개인작품의 효과나 질을 높이기 위해 묵묵히 제작에 몰두하는 단계이다. 정해진 세미나 시간을 초과하면서까지 의견교환이 이루어지고 진행과정에서도 더욱더 진지해지고 있다. 저녁 늦게까지 남아 작업하고 집으로 향하는 길에서 느끼는 찬바람은 어느새 제출 기한이 임박했음을 알 수 있게 한다. 하라 선생님에 의하면 올해의 세미나생들은 특히 고집스런 학생이 많다고 하신다.

12月

작품 제출 전 최종단계. 작품과 같이 제출해야 하는 연구방향을 잡기 위해 고민하는 학생도 있고, 한편으로 메일을 늘 열어두신 선생님의 첨삭에서도 열의가 느껴진다. 보고서와 함께 이 세미나 수업은 어느덧 최종회를 맞이하고 있다. 울고 웃어도 이제는 졸업 제작 전시를 향한 자기 자신의 의지만 남은 셈이다. 전시장을 정하고 나서 작품 전체를 마무리하는 작업은 새해의 휴일에도 지속되었다.

1月

새해를 맞이하여 세미나생들은 작품 마무리에 바빴지만 동시에 전시운영에 관한 준비도 한창이었다. 당일에는 전시장에서 배포해야 하는 리플릿과 안내장 등이 도착하여 계획대로 진행되면서 그에 따라 세미나생들의 표정이 밝아졌다. 2010년 1월 29일(금)~2월 1일(월)에 무사시노 미술대학 10호관 403교실에서 2009년도 하라 켄야 세미나생들의 졸업전시 'Ex-formation 女'를 개최하였다. 이 전시 최종일에는 많은 눈이 내렸고, 철수작업을 마무리하여 밖으로 나갈 즈음에 10호관 앞 전시장 주변 잔디밭이 새하얗게 변한 모습은 매우 인상적이었다.

2009년도 하라 세미나 맴버

오카자키 유카
Yuka Okazaki

가와고 메구미
Megumi Kawagoe

가와나 유
Yu Kawana

후지이 에리코
Eriko Fujii

다다 아스카
Asuka Tada

야마다 안리
Anri Yamada

나카노 케이스케
Keisuke Nakano

다케야 코키
Koki Takeya

고바야시 키요에
Kiyoe Kobayashi

사와다 쇼헤이
Shohei Sawada

사사키 유코
Yuko Sasaki

고토 치카
Chika Goto

구리하라 리호
Riho Kurihara

나카자와 켄
Ken Nakazawa

요시우라 나나
Nana Yoshiura

하라 켄야
Kenya Hara

하라 켄야 세미나 Hara Kenya Seminar

무사시노 미술대학 기초디자인학과 소속의 4학년으로 구성. 매년 그해의 세미나생
전원이 주제를 정해 공동연구를 수행. 지금까지 「四万十川」(2004년도), 「RESORT」
(2005년도), 「주름(皺)」(2006년도), 「植物(식물)」(2007년도), 「알몸 엑스포메이션
(Naked Ex-formation はだか)」(2008년도)이 발표되었고 제각각 中央公論新社와 平
凡社에서 책자로 발간되었다. 2009년도에는 「女」를 공동연구 주제로 하여 하라 교수
와 15명의 학생으로 연구를 수행.

Ex-formation 女

감사의 말씀

「Ex-formation 女」, 이번 졸업작품 전시회와 서적을 발간함에 있어 많은 분들이 도와주셨습니다. 언제나 옆에서 따뜻하게 지켜주신 무사시노 미술대학 관계자 그리고 기초디자인학과 연구실 여러분과 이 책의 편집에 조언을 해주신 平凡社 편집 관계자들, 갑작스런 부탁에도 따뜻하게 응해주신 학교 외 관계자들, 많은 분들의 협력으로 연구를 마칠 수 있었습니다. 참여하신 모든 분들께 진심으로 감사드립니다. 대단히 감사합니다.

2010년 11월 하라 켄야 세미나 일동

참고자료 『더 누드 나체예술론』
 (게네스 클락著/高階秀 외 譯/美術出版社/1988)
 『키키 裸의 回想』(키키著/北代美和子 譯/白水社/2000)
 『化粧하는 腦』(茂木健一郎著/集英社 新書/2009)

옮긴이의 글

김장용

『Ex-formation 女』는 2010년 9월 『엑스포메이션 알몸』을 출간한 이후 꼭 1년 6개월만에 두 번째로 발간하는 하라 켄야 교수의 번역서이다. 조형예술에 대한 인식의 전환을 위해 시리즈로 출간된 이 책은 아마도 기존 디자인 이론의 틀을 벗는 데 결정적인 기여를 할 것으로 보인다. 사물의 본질을 파악하거나 혹은 지금까지 인식하지 못했던 측면을 새롭게 파악해내는 것은 조형예술에서 가장 본질적인 측면일 것이다. 하라 켄야 교수의 '알몸'에 이은 '女'라는 테마에 대한 접근법도 결국 사물 본질의 파악이라는 방법론에 따른 것이다.

한국은 산업사회를 지나 지식융합사회로 접어든 지 오래다. 산업사회에서 요구되는 것이 노동력을 기반으로 한 기술력에 있다고 한다면 지금은 그렇지 않다. 즉 창의성에 기반한 새로운 브랜드 가치 창출과, 이와 관련된 지식기반 모델을 새롭게 확보해내야만 하는 사회로 접어든 것이다. 이는 생존을 위한 가치의 창출이 아닌 인간의 행복을 위한 가치의 창출이 요구된다는 것을 의미한다. 하라 켄야 교수가 지적하고 있듯이 디자인은 이제 더 이상 외형을 포장하는 데 머물러서는 안 되며, 새로운 가치 창출을 위한 근원적인 이치를 터득하여 이를 기반으로 새로운 아이디어 제시와 함께 복합적인 가치를 창출해낼 수 있어야만 한다. 그래서 그는 '디자인은 가치를 차별화시키는 기술이자 곧 사상'이라고 지적하고 있는 것이다.

Ex-formation이란 어떤 대상물에 대해서 설명하거나 알리는 것이 아니라, 얼마나 모르는지를 알게 하는 소통의 방법이다. 즉 사물을 바라보는 관점을 전환하여 우리가 틀림없이 알고 있다고 생각하는 것을 그 근원으로 되돌려 그것을 처음 접하는 것처럼 새롭게 재음미하려는 시도인 것이다. 다시 말해 판단의 관점을 달리하여 바라보는 훈련이다. 이러한 방법론을 '女'에 적용해 본다면 그 본질을 다시 인식하는 것은 물론, 그동안 알지 못했던 측면을 서서히 파악해낼 수 있는 기반이 마련된다.

　　이 책에서 제시된 Ex-formation의 테마는 '女'이다. 여기에서 연구의 대상인 女는 여성의 사회적 역할이나 지위와 관련된 문제는 아니다. 얼마나 '女'에 대해서 모르고 있었는가에 대한 새로운 관점을 제시하는 것이며, '女'가 갖는 본질적인 의미에 대해 탐구해나가는 연구인 것이다. 이 책은 디자인 기초에 해당하는 연구서이다. 예술에서의 새로운 발상을 자극하는 데 도움을 주기 위한 연구성과를 담고 있다는 점에서 예술학도들이나 예술 관련 연구자들에게 많은 도움을 줄 수 있을 것으로 기대한다. 특히 조형예술을 전공하는 대학생이나 대학원생들에게 조형예술의 세계가 갖는 이론적 토대와 철학적 근거를 제공해준다는 점에서 새로운 관점을 지닐 수 있게 해줄 것이다. 책에 등장하는 글과 이미지는 바로 새로운 관점을 보여주는 소재와 연관된 것들이다. 미지의 세계로 안내해주는 것만으로도 이 책은 어느 정도 역할을 한 것으로 판단된다.

　　작은 결실이지만 이 번역서가 세상에 나올 수 있게 된 것은 내

개인만의 노력은 결코 아니다. 지금에 이르기까지 부족한 나를 끝까지 이끌어주시고 도와주신 은사님들과 이론적 기반을 제공해준 인문학 관련 교수님들이 계셨기에 가능했을 것이다. 이 번역서가 그분들에게 누가 되지 않았으면 하는 바람이다.

끝으로 어려운 출판 현실에도 불구하고 예술 기초서적에 대한 필요성에 공감하고, 이 책이 출간될 수 있도록 적극적으로 도와준 도서출판 어문학사 윤석전 대표님께 진심으로 감사드린다.

지은이_하라 켄야 (原研哉, Kenya Hara)

1958년 출생. 그래픽디자이너. 일본 디자인센터 대표.
무사시노 미술대학 교수. 디자인 영역을 폭넓게 바라보고 다
방면에 걸쳐 커뮤니케이션 과제에 참여. 나가노올림픽 개·폐
회식프로그램, 2005년 아이치(愛知) 만국박람회 프로모션, 무
인양품(無印養品)의 광고캠페인, AGF·JT·KENGZO 등 상품
디자인, 마쓰야 긴자(松屋銀座) 리뉴얼계획디자인 디렉션, 전
람회 'RE DESIGN' 'HAPTIC' 'SENSEWARE' 기획 등, 다방면
으로 활약. 서적 디자인 분야에서는 講談社출판문화상, 原弘
賞, 일본문화디자인상 등, 대내외적으로 수상 다수. 저서로는
'디자인의 디자인'(岩波書店/산토리학예상수상) '왜, 디자인일
까?(平凡社/阿部雅世와 공저) '白'(中央公論新社) 외 다수.

옮긴이_김장용 (金將龍, Kim Jang-Ryong)

중앙대학교 예술대학 공예전공 교수. 도쿄예술대학 도예전공
석사. 현재 한국공예가협회, 한국미술협회, 한국현대도예가
회, 경기디자인협회, 한국조형디자인학회, 한국도자학회, 국제
도예교육교류학회(ISCAEE) 소속

Ex-formation 女

초판 1쇄 발행일 2012년 3월 31일

지은이 하라 켄야·무사시노 미술대학 하라 켄야 세미나
옮긴이 김장용
펴낸이 박영희
편집 이은혜·김미선·신지항
책임편집 김혜정
펴낸곳 도서출판 어문학사
　　　　 서울특별시 도봉구 쌍문동 523-21 나너울 카운티 1층 132-891
　　　　 대표전화: 02-998-0094/편집부1: 02-998-2267, 편집부2: 02-998-2269
　　　　 홈페이지: www.amhbook.com
　　　　 트위터: @with_amhbook
　　　　 블로그: 네이버 http://blog.naver.com/amhbook
　　　　　　　 다음 http://blog.daum.net/amhbook
　　　　 e-mail: am@amhbook.com
　　　　 등록: 2004년 4월 6일 제7-276호

ISBN 978-89-6184-264-8 93600
정가 18,000원

이 도서의 국립중앙도서관 출판시도서목록(CIP)은 e-CIP홈페이지(http://www.nl.go.kr/
ecip)와 국가자료공동목록시스템(http://www.nl.go.kr/kolisnet)에서 이용하실 수 있습
니다. (CIP제어번호: CIP2012001240)

※잘못 만들어진 책은 교환해 드립니다.